U0031945

日本插畫師協會-會長序

1995年にWindows95が発売されて以来、爆発的に世界でパソコンが普及しました。それによりあらゆる仕事をパソコンでするようになっていきました。イラストも例外ではありません。それまで手描きで描いていたイラストレーターの多くがパソコンを使って、デジタルで作成するようになり、それまでは職人技のようなテクニックが誰でも可能になりました。

日本では以前は子供や若者のみが楽しんでいたアニメが世代を超えて愛されるようになり、日本国内だけでなく世界中にアニメファンが広がっていきました。イラストの世界も大きく様変わりして、以前はイラストとアニメは一線を画していましたが、現在ではアニメのタッチで描くイラストレーターが増え、そのようなイラストの依頼も増えています。

インターネットの普及により、海外の情報も簡単に得られるようになりました。逆に海外に対しての情報配信も楽になりました。またアジアイラスト協会の設立により、アジアのイラストレーターが協力して、世界にアピールできるのは素晴らしいと思います。このアジアイラスト年鑑がアジアのイラストレーターが世界に羽ばたくためのサポートになれば嬉しく思います。

從windows95在1995年發售以來，電腦爆發性的在世界上普及了起來。在此之後各種作業都能藉由電腦來進行，插畫也不例外。一直以來使用手繪作業的插畫家很多都開始用電腦產出數位化的作品，從原來的職人技術，變成任何人都可做到的技術了。

就如同日本以前只有小孩和年輕人會熱衷的動畫，已經成為超越世代的熱情一般，動漫粉已不僅僅只存在於日本國內而是廣布於全世界。

插畫的世界也出現了巨大的改變。以往動畫與插畫的製作風格有著明顯的區別，但現在使用動畫筆觸作畫的插畫家，以及要求使用動畫風格的插畫委託都有增加的趨勢。

因為網路的普及，就算是遠在海外的情報現在也能輕鬆獲得。相反地，想將情報發送到海外也變得容易了。另因亞洲插畫協會的興起，亞洲區的插畫師能同心協力向世界展現自己，我覺得這是件非常開心的事情。如果這本亞洲插畫年鑑，能夠成為亞洲插畫師們航向世界的推手的話，就再好不過了。

日本插畫師協會-會長 蟹江隆広

蟹江隆広

CONTENTS

4

4 亞洲插畫協會Timeline
6 林舜龍
7 黃俊維
8 IC4DESIGN
9 內田大司
10 Utomaru
11 hori
12 バルサミコヤス
13 GORIO21
14 野中正視 /
 Masashi Nonaka
15 Munetaka Sato
16 石津淳子
17 石原えり/ Eri Ishihara
18 OKOSAMA-STAR 孩子星
 /程亮介
19 白茶
20 張玉廉
21 李延
22 張少傑
23 Hans
24 山薩
25 Electural Studio
26 袁志偉
27 Filipe Dores
28 梁子恆
29 Andy Wai Kit
30 AKU NAPIE
31 關山美
32 三腳小貓阿才
33 姚雪萍
34 鄭插插
35 徐巧玲
36 櫻桃與六便士
37 samoon
38 賈克布
39 王曉旭
40 田野
41 一刀
42 鄭羽蕎
43 Allie Lyo
44 花輪
45 kiwi
46 橙子Clytie
47 金怡
48 鄒筱菁 / Kelly Zou

49

49 灰貓
50 小潔Alicia
51 蝦籽阿餅
52 陳曄 Yivid
53 紅綠子
54 劉桂伶
55 布言空
56 陳緣風
57 sumani
58 王鯨漁
59 黃屹帆
60 禿頂的陳彥寧
61 遊啟雍
62 齊媛媛
63 葉露盈
64 菠蘿油超人 PoLoUo
65 阿寶Abao
66 沼

67

67 一ノ樂
68 無脊熊
69 Faye Liu
70 Rami 拉米
71 SUDAILING
72 CHEN LI YU
73 林小兔
74 MJ
75 Xenia Lin
76 Madow
77 風見雞
78 Erikin
79 Rose Chen
80 周秀惠
81 Meir
82 Gina ho
83 杜知了
84 Roger
85 言豆
86 YU
87 Ariel Chen
88 Demon Artist
89 檸特
90 Re7
91 發呆黑貓
92 りゑ
93 九十九
94 圓心
95 Ruby J.
96 BBirdHead
97 阿加
98 Daydreamer's
99 光之透明手記 /
 Note of Light－Chun
100 Vila
101 蔡佳諭
102 Joy Liu
103 SHINSUKE騏
104 副阿桑Zinyi Zhou
105 UD Misi
106 若小雙
107 大姚 Dayao
108 aNiark
109 李婕瑀
110 微冰
111 Alice Chen
112 Lin yun
113 窩窩 WOWO
114 白兔子
115 鈺嬋
116 Ivor
117 Arwen
118 Liz
119 雨傘
120 鯨魚
121 Jimmy Tsai
122 Miki Chen
123 尹湘
124 村島澤
125 吉文考古
126 蕭宇筑 /
 Yu-Chu Hsiao
127 絨毛生物 /
 Maobao毛寶
128 陳冠儒
129 小刺蝟
130 Rainbow-Yang
131 阿哲
132 Roiny
133 韋良妹
134 郭浩
135 張森淋

136

136 ALANCN
137 括號文化
138 伊文兔
139 鮭魚Canace
140 xuxixiw
141 三沒仙人
142 沙攀攀
143 陳思屹
144 魏軍

145 CiCi Suen
146 吳靜雯
147 KUNATATA
148 茁茁貓
149 葉順發(發哥)
150 王淨淨
151 宿因
152 李歡
153 黎貫宇

154

154 胡凱雋Martin Woo
155 澤維喵君
156 申曉駿
157 Subin Lee
158 PIMPA
159 3Land
160 張瑞凌
161 周易
162 養貓畫畫的隨隨
163 羅智文Onez Rowe
164 毛小咪子
165 王像乾
166 李研
167 郭昕宇
168 夏瑜卿
169 ASAMI SUZUKI
170 KayXie
171 rhmk
172 sachiko
173 ちゃきん
174 Sengoku
175 OKAZAEMON
176 Futureman
177 銀蛇Ginja
178 藤原 FUJIWARA
179 Toshio Nishizawa
180 ほいっぷくりーむ
181 美內
182 貞次郎
183 mitaka
184 うみのこ
185 福來雀
186 小萍
187 蔡容容
188 Hoi
189 何子淇

190 劉安安
191 vanda chan
192 Siomeng Chan
193 Smallook
194 Faye Chan Ho Fei
195 Benny_275
196 Vicki Cheung Wing Yan
197 Manda Leung
198 陳小球CHAN SIU KAU
199 Alice.B
200 ISATISSE
201 KEi
202 Ann Petite
203 DANIEL CHANG
204 Cyrus Wong
205 鄧喂
206 廖智仁
207 狩谷川
208 Sylvia Yeh
209 Gloria Poon
210 Natalie Hui
211 Moon Hung@熊貓日和
212 Momomonster
213 MOK
214 陳美黛
215 Mavis Chan
216 Maf Cheung
217 Lolohoihoi
218 Jan Kwok
219 Jan Koon
220 Wing Lo
221 Gary leong
222 Gabriel Li
223 dodo lulu
224 Daisy Dai
225 失魂魚

226

226 劇肥
227 Agnes Wong
228 GENE
229 ARTOFCHRIS
230 Sandy Lee
231 Auntie Oscar
232 Beatrice Eugenie Ho
233 Bryan Tham
234 YUU
235 Colette
236 Emily eng黃琬晶
237 Jazhmine
238 Joey Su
239 Khor Vie Nie Cath
240 Kong Yink Heay
241 YujiYuan
242 SCONG
243 Shermen Chu
244 Sithsensui
245 Te Hu
246 Teh Chya Chyi
247 Tham Yee Sien
248 Trivialities
249 歪兔WY VINZ
250 Vist
251 Yeknomster
252 terra
253 Qiara Teor
254 桑子
255 蘇錦來
256 bill
257 西亞
258 鄒雨杰
259 Syafiq Hariz
260 The Bun People
261 謝永祥

262

262 上海馬克滬文創平台-專訪
264 深耕原創IP、為創作者實現市場落地
266 畫時代 澳門插畫師協會-專訪
268 回顧與前瞻 - 承前啟後
270 創意窩 ZOOM CREATIVE
272 台灣未來影像發展協會介紹
273 第58屆亞太影展
274 徵稿辦法

2015/01~02
2015亞洲插畫祭-華山文創園區

2015/07
2015亞洲插畫祭
-台中草悟道

2016/04
亞洲插畫協會 X 初音未來特展

2016/04
台灣文博會

2015/11
Caffe Rody藝術創作展

2016/10
2016亞洲插畫年度大賞-台南站

2016/09
台灣DHL X 亞洲插畫協會

2016/11
2016亞洲插畫年度大賞
-珠海站

2016/11
廈門文博會

2017/01
2017桃園插畫大展
亞洲‧崛起

2016/12
水豚君的奇幻
童話展著色比賽

2014
徵稿

2015/07
亞洲插畫協會 X YAHOO插畫小聚

2016/07
2016亞洲插畫年度大賞
-台中站

2017/01
2017亞洲插畫年鑑出版

2015/01
2015亞洲插畫師年鑑出版

2016/04
2016亞洲插畫年鑑出版

2017/08
2017亞洲插畫年度大賞-馬來西亞站

2017/11
日文版
2017亞洲插畫年鑑出版

2018 ASIA
iLLUSTRATIONS COLLECTIONS
亞洲插畫年鑑

2018/08
華納兄弟 X 亞洲插畫協會
Get Animated翻玩特展席捲亞洲
首站台北101

2017/12
2018亞洲插畫年鑑出版

2017/12
2017亞洲插畫年度大賞
-日本神戶站

2018/04
亞洲插畫年度大賞-廈門

2018/09
2018亞洲250小畫家徵稿
-第2屆

2017/12
2018亞洲插畫年度大賞
-松山文創園區

2018/07
台灣 X 馬來西亞
文創商業合作交流會

2019/01
2019亞洲插畫年鑑出版

2017/11
2018亞洲250小畫家徵稿
-第1屆

用 插 畫 改 變 這 世 界

林舜龍

dada@dada-art.tw

https://www.facebook.com/linshuenlong2014

多面向的學習及生活經驗，開展寬廣的生命向度與天馬行空的創作力，並不斷探求各種媒材之可能性。始終不變的是，永遠保持旺盛的好奇心、展現出對藝術的真切熱愛。唯有低頭深耕，才能心隨意至、翱翔天際。

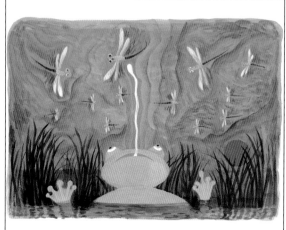

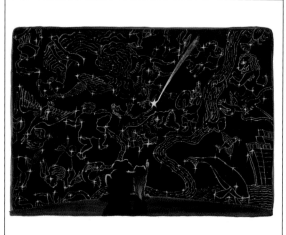

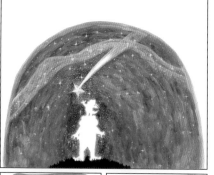

01	03
	04
02	05 06

01/和我玩　　04/流星

02/星空　　　05/彩虹團

03/早安・早晨　06/雨過天晴

Illustrator/

黃俊維

hjw0401@hotmail.com

www.facebook.com/hjw0401wei/

曾獲漫畫金像獎最佳新人、劇情漫畫獎、國立編譯館優良漫畫
獎佳作，並曾於東立龍少年、青文快樂快樂、長鴻燃燒棒球魂、
國語日報、LINE Webtoon 連載。出版作品有《百辰劍》、《厄運
偵探》、《夜魅星》、《不殺》、《妖怪轉學生》、《宇久紛華》等作。

01	02	
03	04	05

01/不殺

02/宇久紛華

03/宇久紛華

04/天外武俠

05/不殺

Illustrator/ 黃俊維

IC4DESIGN

otegami@ic4design.com

www.ic4design.com

Illustration and graphic design team. Fun & detailed illustration, spread to international.

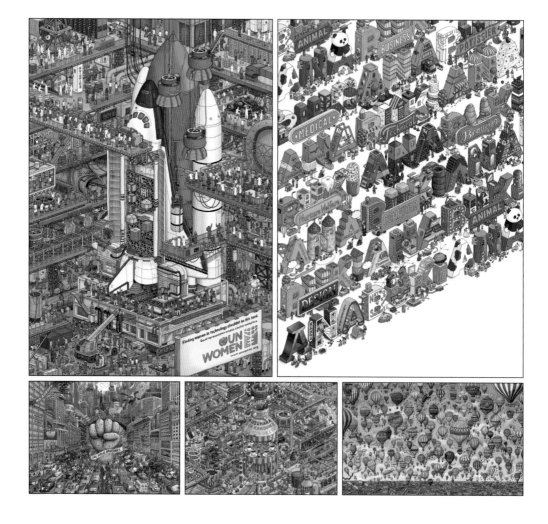

01	02	
03	04	05

01/UNWomen

02/anabukiTK

03/INOUE Bro.

04/KUSUHARA

05/Pierremaze

Illustrator/ *Hiro Kamigaki*

内田大司

uchidataishi825@gmail.com

http://uchidataishi.tumblr.com

多摩美術大学グラフィックデザイン学科を2018年3月卒業
後、フリーランスのグラフィックデザイナー、イラストレー
ターとして活動。現在ではWebのメインイラスト制作や、丁、
挿画の制作をしています。ターナーアワード2016イラスト
レーション部門未来賞 受賞、SCIF19出展。

01	02	
03	04	05

01/Confusing

02/Take A Rest

03/Saggy Pants

04/Sento

05/Super Busy

Illustrator/ *uchida*

Utomaru

utomaru.job@gmail.com

http://dddddd.moo.jp

日米のポップカルチャーの影響を色濃く受けたキャラクター
造形と色彩表現が特徴。CDカバー、MV、キャラクターデザ
イン、コスチューム原案、漫画制作、プロダ。

01	03
	04
02	05

01/「別冊映画秘宝アニメ秘宝」表紙　　03/Kool Aiding!

02/HANA from DNI　　04/BFF

05/BLACK ARTS

Illustrator/

● hori

minute4652@yahoo.co.jp

http://horitoshikazu.jimdo.com

主に和紙と墨を使って作品制作しています。日本画の余白や
表現とイラストレーションを合わせた描き方を意識して制作
しています。キャラクタも純粋で無邪気な感じを意識してい
ます。見る人に想像して楽しでもらえたら幸いです。

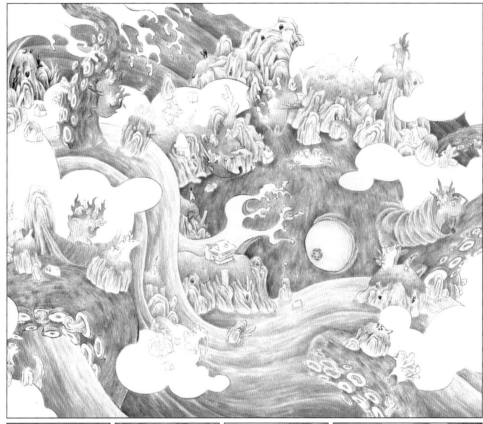

01			
02	03	04	05

01/オオダコ
02/キャンドルナイト
03/ミニトマト
04/金魚擬
05/森の映画館

Illustrator/

011

バルサミコヤス

barusamikoyasu@gmail.com

http://barusamikoyasu.jimdo.com

「どうして様々な色を使うの？」→色は私にとって感情だからです。目には見えないモノを自分が感じた色で表現しています。

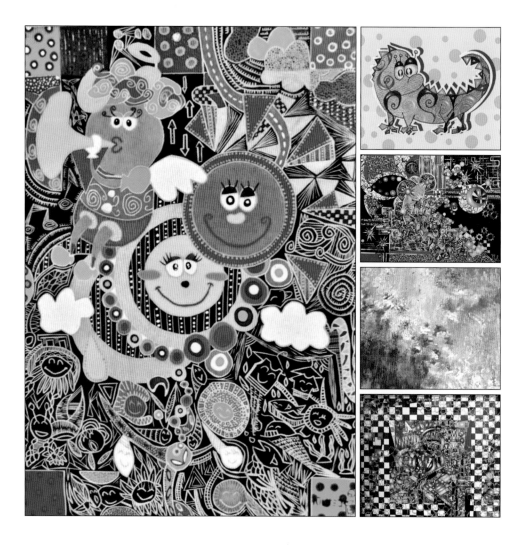

	02
01	03
	04
	05

01/I wish your happiness
02/がおちゃんず。
03/時空を超えて
04/colors
05/ハードディスク

Illustrator/

● GORIO21

gorio21@gmail.com

https://www.gorio21.com/

元アマチュア合格闘家、現在はイラストレーターと専門学校
非常勤講師の二足のわらじで商いしているクリエーターで
す。

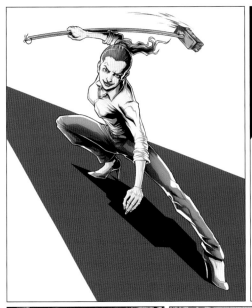

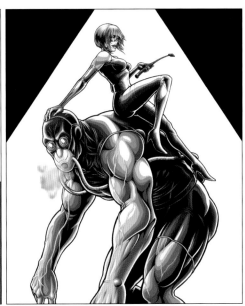

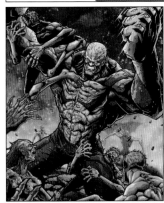

01	02	
03	04	05

01/モップを武器にして
02/S&M

03/フランケンシュタイン
04/スペース・ポリス日常
05/スペース・T・フォース

Illustrator/

野中正視/Masashi Nonaka

enonakaillust@gmail.com

https://www.enonaka.com

デザイン事務所及びイラストレーション制作会社勤務を経て、JIA illustration awards の入賞を機にフリーランスとしての活動を始める。現在、初となる絵本を制作中。

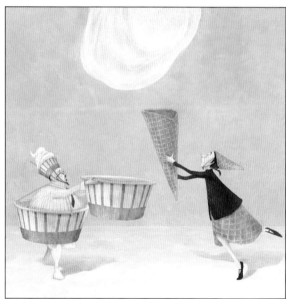

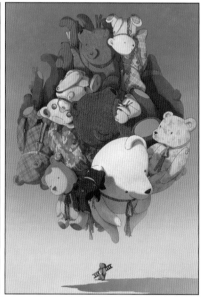

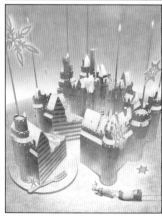

01	02	
03	04	05

01/Cup or Cone? 03/Ice Castle Cake

02/Floating Bears 04/平和への結束

05/伝承遊びに習う

Illustrator/ Masashi Nonaka.

Munetaka Sato

m_sato@quan-inc.jp

http://quan-inc.jp/

可澳恩信息技术（上海）有限公司中华圈事业开发マネージャー。

```
01 | 03
   |----
   | 04
02 |----
   | 05
```

01/PIYOMARU　　03/妞妞

02/Usagyuuun　　04/妞妞

　　　　　　　　05/妞妞

Illustrator/ *Munetaka*

 # 石津淳子

j_k_ishizu@ybb.ne.jp

https://ishizujunko.wixsite.com/mysite

壁画・映画看板描きを経て1992年より広告・出版・デザインの
仕事を主に活動中。

01			
02	03	04	05

01/Christmas

02/Summer

03/Spring

04/Halloween

05/Autumn

JUNKO

Illustrator/

石原えり/ Eri Ishihara

info@eri-ishihara.com

https://www.mebic.com/cluster/ishihara-eri.html

子供や家族の暖かみのあるイラスト、女性向けのコスメやファッションイラストが得意なジャンル。webサイト、パンフレット、映像広告、パッケージなど様々な媒。

```
01
   04
02
   05
03
```

01/マルタ島の猫　　　03/海底X'mas

02/wedding　　　　　04/Ramen

　　　　　　　　　　05/no time

ERY

Illustrator/

 # OKOSAMA-STAR（孩子星）／ 程亮介

aacreative228@qq.com

https://www.facebook.com/hjw0401wei/

角色品牌創作者。1968 年生於日本神戶。畢業多摩美術大學。
1998～2008 年，Furi Furi Company，擔任了 10 年的創意總
監。2011年，成立 OKOSAMA-STAR Inc.

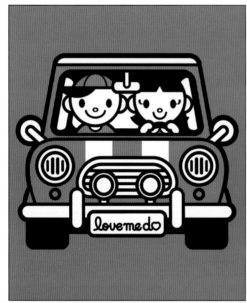

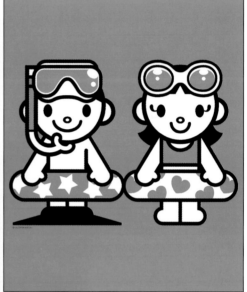

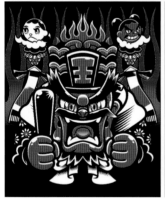

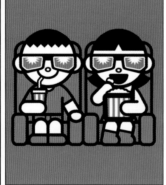

01	02	
03	04	05

01/love me do ~drive~

02/love me do ~swim~

03/地獄門

04/love me do ~movie~

05/Mummy the Rabbit

Illustrator/ *Tei*

白茶

jn@wuhuangwanshui.com

https://weibo.com/chahuashi

暢銷作家、人氣漫畫家。代表作《就喜歡你看不慣我又幹不掉我的樣子》系列三部。曾獲中國動漫金龍獎、銀河獎、星雲獎等藝術獎項。創立的動漫品牌「吾皇萬睡」獲得眾多 IP 領域大獎。

01	02	
03	04	05

01/吾皇與巴扎黑

02/大武生

03/去時間另一頭看看

04/拯救

05/鐵皮樂隊

Illustrator/

張玉廉

369793504@qq.com

http://blog.sina.com.cn/u/2

澳門自在藝術公司＋中山創思文化藝術總監；廣州平面設計師聯盟會長＋美國 AIGA 會員。獲美國 NYTDC，俄羅斯金蜂、波蘭華沙、芬蘭拉赫蒂、GDCAward、臺灣金點獎、香港環球大獎、澳門設計雙年獎等 150 多項，作品為多家藝術博物館收藏。

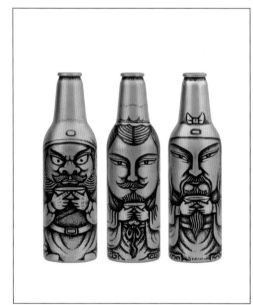

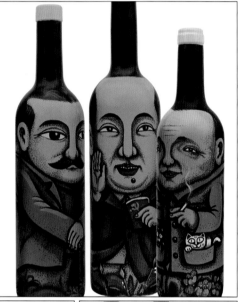

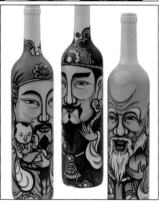

01	02	
03	04	05

01/瓶民 - 情義 03/瓶民 - 門神

02/瓶民 - 偉人 04/瓶民 - 信仰

05/瓶民 - 福祿壽

Illustrator/ *liam*

 # 李延

343962536@qq.com

https://www.weibo.com/ivenhare?refer_flag=1005055013_

85 後跨界藝術家、Y+ 無畏藝術創始人,是伊文兔(IVEN)與
夏萌貓(Summer Mew)的創作者,暨廣為大家熟知的「兔爸貓
爹」。

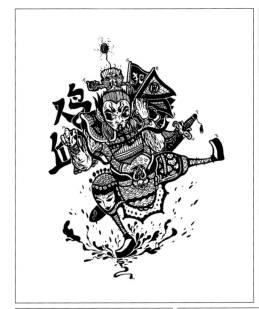

01	02	
03	04	05

01/妖風系列《雞血三太子》

02/機械朋克系列《思想者》

03/妖風系列《八閩之狐》

04/神魔系列《奈何橋畔》

05/妖風系列《退燒伏魔》

Illustrator/

張少傑

lili.huang@reach-dream.com

https://weibo.com/changgongshou

長弓手皮揣子，本名張少傑。繪本漫畫家 2007 年在工作之餘，開始創作繪本漫畫。2008 年轉入自由職業，開始全力創作皮揣子系列漫畫。著有《皮揣子的漫畫日記》、《進擊的貓星人》、《單身就是亂》、《超好玩的幸福心理學》、《超好玩的職場心理學》、《老婆懷孕我幹啥》。

01	02	
03	04	05

01/秋天

02/皮撬子王座

03/皮揣子門神

04/壞學生皮揣子

05/進擊的喵星人

Hans

lili.huang@reach-dream.com

https://weibo.com/hansxu

動漫形象阿狸的創作者，夢之城的創始人 CEO，阿狸大電影導演，中央民族大學講師。

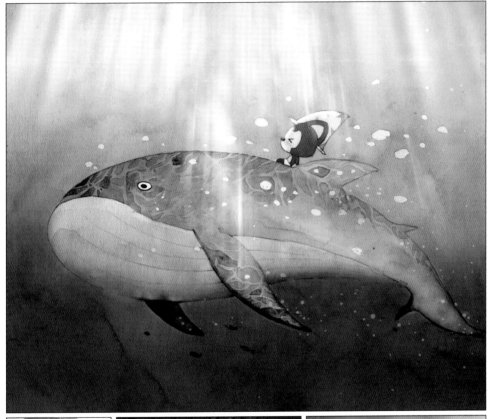

	01	
02	04	05
03		

01/永遠站

02/阿狸與小小雲

03/媽媽

04/尾巴

05/送行

Illustrator/ *Hans*

山薩

lili.huang@reach-dream.com

https://weibo.com/luoxiaohei

酒量差的蒙古人。

01	02	
03	04	05

01/立春　　03/小滿

02/芒種　　04/秋分

　　　　　05/小雪

Illustrator/ 山薩

Electural Studio

yoon@electuralstudio.com

拇指型的卡通形象 Thumthum，擁有充滿好奇的小眼神，驚訝的嘴型，梳著指紋形狀的髮型，尿不濕形狀的小屁股。純真、積極、好奇、冒險精神和用不完的精力是他的關鍵字。

01	03	01/吹氣球的梵高Thum	03/Thumthum之四大像
	04	02/Thumthum之自由引導人民	04/Thumthum之創世紀
02	05		05/夜空

Illustrator/ *electural*

袁志偉

chiwai.un@flyfishad.com

www.facebook.com/chiwaiun.work

澳門插畫師，平面設計師。畢業於中國文化大學廣告系。
合作過的客戶包括：DFS，LINE，T2 tea，Tokyo Milk Cheese
Factory HK 等等。除了與世界各地不同的品牌合作外，他也積
極參與不同的藝術活動，例如：澳門國際幻彩大巡遊，澳門國際
音樂節，澳門藝術節等。

01			
02	03	04	05

01/Dream 03/菓子世界
02/Princess Diana 04/Good Book
05/Running

Illustrator/

Filipe Dores

fmdores@gmail.com

https://www.facebook.com/Filipe-Dores-蘇文樂-382735188748240/

Most of his work is inspired by observing the own personal growth, through the lens of third person. This process allows him to reveal the relations between "ambience" and "reality".

01 / Home Alone

02 / The Night of Last Supper

03 / Spirit of Cigarrette

04 / The Floor

05 / The September after 18 years

Illustrator/ *Filipe Dores*

梁子恆

nono@chiiidesign.com

www.chiiidesign.com

畢業於澳門理工學院,早年於澳門文化局擔任平面設計師,其
設計作品及插畫於多個國際比賽中屢獲殊榮。2013 年與劉華智
共同創立 Chiii Design 品牌形象設計有限公司。並於 2015 年
成立澳門插畫師協會,以提升業界專業水平為宗旨。

01	03
	04
02	05

01/澳門 - 議事亭前地 03/澳門 - 福隆新街

02/對弈 04/澳門 - 新馬路16號碼頭

05/澳門 - 三盞燈

Illustrator/

Andy Wai Kit

nd.waikit@gmail.com

https://www.instagram.com/andy_waikit

https://www.behance.net/ndwaikit

An animator who likes to draw since childhood.

```
      02
01    03      01/It's huge ! (Summer series)      03/Starry night (Summer series)
      04      02/Hello                             04/Shy
      05                                           05/The depature (Summer series)
```

Illustrator/ *Ardan*

AKU NAPIE

akunapie@yahoo.com

www.fb.com/robolism

Self taught artist doing self publish comic, caricature , doodle and still exploring more related arts. Founder of Robolism, passionate on detailing artwork mix robotic & culture. Aim to promoting Malaysia culture & delivery message thru artwork. Also applying doodle to almost all design task.

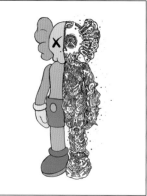

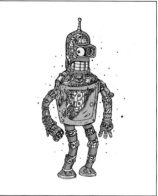

01	02	
03	04	05

01/ALONG

02/SANG WIRA

03/PAPA YOKIES

04/KAWS

05/BENDER

Illustrator/

030

關山美

kwanshanmei@gmail.com

https://goo.gl/DwSY5X

新加坡著名女插畫始祖。自 60 年代起,受聘於遠東出版社、新加坡教育出版社任美術主任及南洋藝術學院設計科講師。畫風大膽心細,風格變化多姿,代筆下繪出新鮮東南亞特色故事及人物,兒童課本插圖豐富了幾萬人的童年。

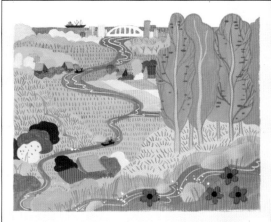

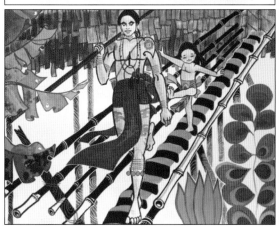

	03
01	04
02	05

01/川流不息　　03/太郎與婆婆

02/跟爸爸打獵去　　04/求雨

05/賢君

Illustrator/

三腳小貓阿才

76579689@qq.com

blog.sina.com.aaimao

wacom黑龍江區域講師，插畫家～繪本漫畫家。

01/和必勝客合作的新品

02/麥兜傳奇

03/神腳鎮封面

04/王先生系列

05/爸媽帶我去旅行

Illustrator/

032

姚雪萍

496738935@qq.com

新浪微博 @bunny 斑尼

東華大學 2016 級服裝與服飾設計專業本科生（在讀）。擅長彩鉛和水彩插畫繪製。

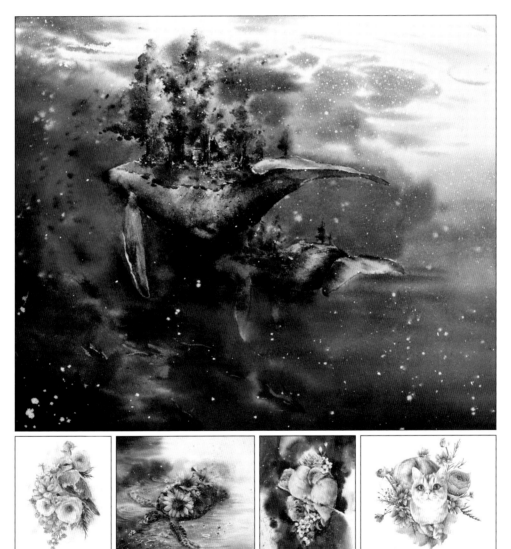

	01		
02	03	04	05

01/鯨落深海　　03/向陽之海

02/花林繡羽　　04/雙棲

　　　　　　　05/貓的夏天

Illustrator/

 # 鄭插插

tolii2014@163.com

weibo.com/billd

原創形象設計師，獨立創作者。

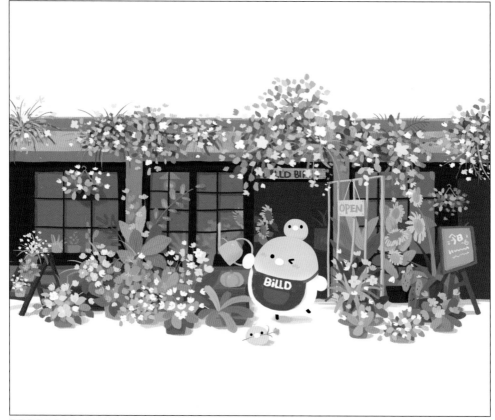

01			
02	03	04	05

01/彼爾德Billd的花屋　　　03/彼爾德Billd名畫鑑賞

02/彼爾德Billd漢堡　　　　04/彼爾德&可可&黃溜溜早餐

　　　　　　　　　　　　　05/彼爾德Billd與桂花

Illustrator/

徐巧玲

2550182162@qq.com

廣州美術學院在讀的設計狗一隻。繪畫對於我而言，是精神世界的通道。

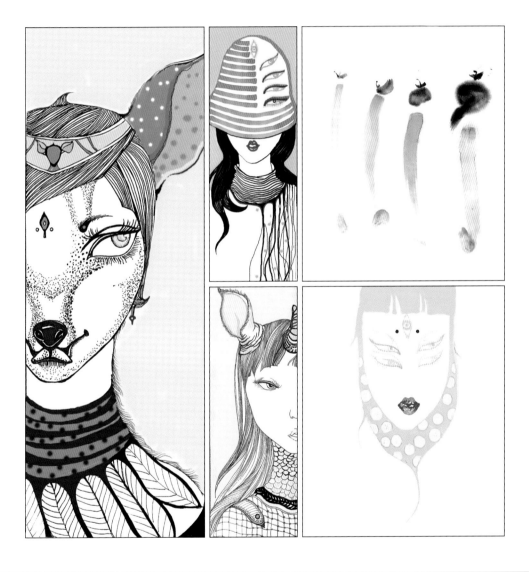

01	02	04
	03	05

01/不是鹿 03/不是犀牛

02/旁觀 04/街道的行人

05/爆炸時代

Illustrator/ 徐巧玲

櫻桃與六便士

frozencherry@foxmail.com

薩凡納藝術與設計學院插畫系在讀研究生。

01
 04
02
 05
03

01/世界氣候類型-亞熱帶季風氣候＆極地氣候

02/世界氣候類型-熱帶稀樹草原＆熱帶沙漠氣候

03/世界氣候類型-熱帶雨林＆熱帶季風氣候

04/哪吒鬧海

05/薩凡納狗狗萬聖節海報

Chemji.

Illustrator/

 # samoon

samoon001@163.com

微博：5amoon

現居上海。會造房子、畫插畫、寫寫字、帶帶娃等。畢業於東南大學建築系專業，建築工作室 MurMurLab 創始人之一。2017 舉辦個人插畫裝置展《雪山》。

```
     | 03
01   |
     | 04
02   |
     | 05
```

01/蓮葉荷田田 03/香瓜瓦當

02/fly 04/兩隻西瓜的對話

 05/遛娃

Illustrator/ 5amoon

賈克布

48250@qq.com

微博：@賈克布

曾任三星鵬泰集團創意總監、用戶體驗總監，作品曾多次獲得亞太廣告節金獎、中國區全場大獎、金獎、銀獎，曾代表三星集團前往法國嘎納廣告節參加Young Lions比賽。

01	02	
03	04	05

01/流言　　03/完美男友

02/耐心　　04/不習慣

05/霓虹

@賈克布 ORIGINAL

王曉旭

2351244007@qq.com

站酷：https://www.zcool.com.cn/u/14109288

微博：東山旭 -

ins：dongshan_xu

王曉旭，現居山東濟南，畢業於廣州美術學院雕塑系，現從事插畫、繪本等繪畫藝術創作。

01	
02	03
04	05

01/《我的世界-合而無畏》

02/《我的世界-愛而無距》

03/《我的世界-廣而無際》

04/《我的世界-靜而無聲》

05/《我的世界-惝恍迷離》

Illustrator/

田野

95502322@qq.com

最好的自己永遠在路上！

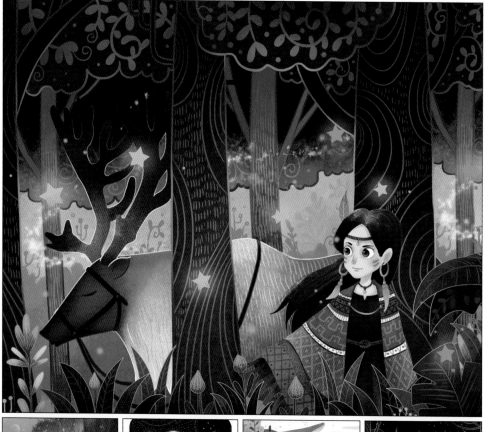

	01		
02	03	04	05

01/生命的足跡
02/幸運有你們陪伴

03/小月亮
04/流浪詩人
05/螢火之森

Illustrator/

一刀

624464192@qq.com

微博：齊得隆東鏘

我是一刀，二十三歲，離不開暖氣的插畫師兼服裝設計師。不愛社交，溫順乖巧，冰雪聰明。

| 01 |
| -- | -- | -- | -- |
| 02 | 03 | 04 | 05 |

01/阿軟

02/十六

03/夜裡有光

04/嘿，早啊！

05/甜

Illustrator/

鄭羽蕎

zhengyuqiao919@gmail.com

weibo.com/u/2473779355

上海美術學院研究生，曾參加全國插畫雙年展並獲優秀獎，中華區最佳學生插畫獎優秀獎，hiii illustration國際插畫大賽優秀獎等。對古老的藝術形式頗感興趣，目前興趣點在於西方現代視覺語言與東方水墨語言相結合的表達方式。

01		
02		
03	04	05

01/九色鹿系列作品　　03/九色鹿系列作品

02/九色鹿系列作品　　04/九色鹿系列作品

05/九色鹿系列作品

Illustrator/

Allie Lyo

allielyo@protonmail.com

微博：艾里繪本插畫

自由插畫師，曾在美國學習概念插畫，現居上海。專注于兒童繪本插畫及人物插畫的繪製。現為香港 MLP 多語言出版社特約插畫師，曾為必勝客、KFC、東方既白等繪製內訓插畫。英文繪本 She is Hannah，Parables of the Bible 等七部作品在美國出版。

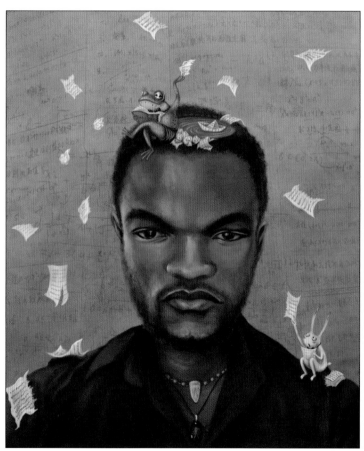

02		01/Good Story Bad Story
03		02/Brave Girl
01	04	03/Hey Girl
	05	04/0 Gravity Tennis Game
		05/Hello Friends

Illustrator/ *Allie Lyo*

花 輪

397878120@qq.com

http://weibo.com/hanawa520

愛畫點兒詭異可愛的小畫兒的自由插畫師一枚。

01	02	
03	04	05

01/夢系列一 03/花標本系列一

02/夢系列二 04/花標本系列二

05/花標本系列三

Illustrator/ 花輪 Hanawa

kiwi

1737134532@qq.com

https://bit.ly/2At9KP0

喜歡攝影，喜歡旅遊，更喜歡用畫筆記錄每一次的天馬行空的
幻想。

01	02	
03	04	05

01/我在這裡　　　03/陪伴
02/咖啡館幻想　　04/鹿之林
　　　　　　　　　05/遇見錦鯉

Illustrator/

橙子Clytie

706721409@qq.com

https://weibo.com/u/1975920440

橙子Clytie，原名鐘晨，自由插畫師，深圳市插畫協會專業會員，在公益繪畫機構擔任水彩講師。"用心畫畫，認真快樂"是她不斷前行的動力，希望通過不同形式的插畫創作，去重新思考和感受生命，從而收穫更好的自我。

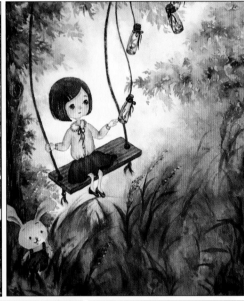

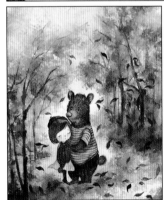

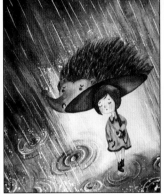

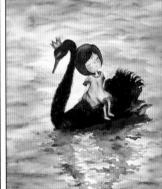

01	02	
03	04	05

01/雪花是思念的翅膀　　03/小熊的擁抱

02/鞦韆上的思念　　　　04/刺蝟的憂愁

　　　　　　　　　　　05/黑天鵝之歌

Illustrator/ Clytie

 # 金 怡

2215222134@qq.com

https://weibo.com/u/5841861333

大家好，我是金怡，從小對畫畫有著熱愛，我希望自己能一直保持對畫畫的熱衷，畫畫就像生活，希望能把有趣的美麗的瞬間在筆下定格，它沒有結界可以自由地發揮想像與創意。

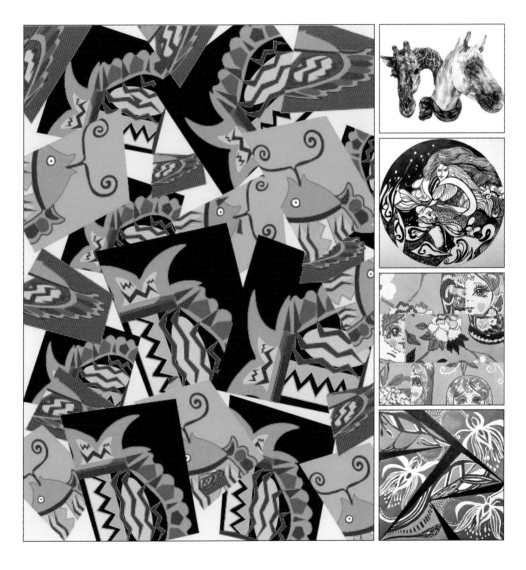

02		01/欲	03/思念
	03	02/不同	04/Glowth
01	04		05/花三願
	05		

Illustrator/

鄒筱菁 Kelly Zou

kellyzxj6@gmail.com

https://www.instagram.com/kelly_zxj

Kelly，程式師 / 設計師 / 插畫師，深圳市插畫協會專業會員。
喜歡嘗試新的題材、風格和媒介，喜歡畫筆觸碰紙張的感覺。

	01			
02	03	04	05	

01/小天使啃月亮

02/不眠之夜

03/迷失的花童

04/Counting Stars

05/夏日小暑

Illustrator/

048

灰貓

1806804438@qq.com

http://hainekoko.lofter.com

我是灰貓,是一個原創畫手,擅長厚塗風格。我個人很喜歡編故事或是找一些感覺,平時也會寫點小詩或是小歌。很希望自己想表達的東西能與他人產生共鳴。

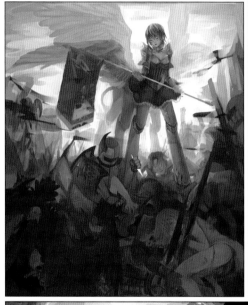

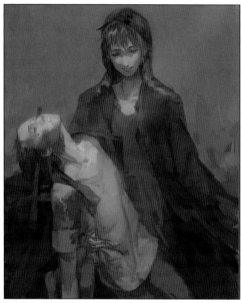

01	02	
03	04	05

01/勝利

02/站在聖人的位置上

03/那樣的世界之外

04/白治

05/死海

Illustrator/ 灰貓

小潔Alicia

xl.illustration@outlook.com

https://www.xiaojieliu.com/

Xiaojie Liu is an illustrator and fine artist originating from China, currently living in Minneapolis, MN, USA.

01
02

01/大林和小林1
02/大林和小林2
03/大林和小林3
04/大林和小林4
05/大林和小林5

Illustrator/ *Xiaojie Liu*

蝦籽阿餅

dolce_y2@163.com

www.oayad.com

畫給你聽。

01	02	
03	04	05

01/失憶
02/生長
03/飽腹
04/松露
05/冷玩

Illustrator/ 虾籽阿餅

陳曄/Yivid

c.yivid@gmail.com

www.yivid.com

明天也要努力畫下去呀！

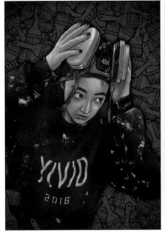

01	02	
03	04	05

01/眸

02/絕對伏特加中國版候選

03/4M

04/注視

05/荷爾蒙

Illustrator/

紅綠子

584421794@qq.com

lofter: http://zzzzizzzi.lofter.com

很高興能被你看到我的畫 ^_^

01/大白兔不吃人 03/「進」與「退」

02/誰在籠子裡 04/「沒」與「藏」

05/「生」與「命」

Illustrator/

劉桂伶

2316713027@qq.com

微博：Thickarms

阿零，一個正在從平面設計師轉變成自由插畫師的畢業生。將畫畫進行到底，也許就是我能想到最浪漫的事，保持一顆初心，將插畫進行到底，喜歡畫畫就拿起筆畫自己想畫的。"我並不是一個能坐下安靜畫好幾個小時畫的人，心血來潮的靈感比形成一個固定的習慣更有趣且自由。我所想、所愛是做一個有趣的人，畫一幅有意思的畫。"

01	02	
03	04	05

01/魔力紅　　03/大食花

02/喵嗚　　　04/瓜憩

　　　　　　05/嗚

Illustrator/

布言空

330553925@qq.com

http://weibo.com/qiongyoudami

www.buyankong.com

國內知名插畫家、攝影師、視覺藝術設計師。作品以唯美細膩的風格著稱，為國內外電影製作宣傳海報。曾就職於上海燭龍信息科技有限公司擔任《古劍奇譚 online》原畫師，曾擔任落溪谷網絡科技有限公司美術總監。為《仙劍奇俠傳》手游、《軒轅劍 6DLC》等繪製插畫，作品刊登於《九州志》、《漫友漫畫100》等雜誌，參與《俠影畫韻 - 劍網三官方同人畫集》。

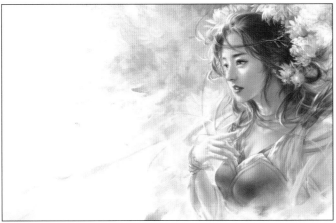

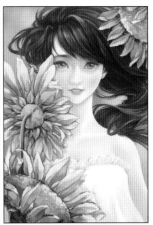

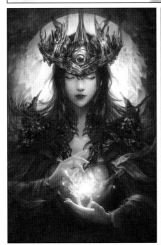

01	02	
03	04	05

01/碧影歸

02/向日葵與她

03/海素宣傳圖

04/曼珠 I

05/蔡文姬

Illustrator/

 # 陳緣風

276309032@qq.com

https://weibo.com/acarofstars

張小盒動漫主筆、動畫導演、職業繪本漫畫家。

| 03 |
| 01 |
| 04 |
| 02 |
| 05 |

01/父愛的巨輪　　03/兩個背影

02/靠山　　　　　04/我們一家

05/小棉襖

Illustrator/

sumani

zhutianle2222@163.com

https://weibo.com/u/3978899394

準大學生，學過一年半左右的素描與色彩，熱愛繪畫，沒有參加過類似於此的插畫徵集。

	01		
02	03	04	05

01/蟬祭　　　03/universe

02/Summer　　04/黃昏

　　　　　　 05/心臟

Illustrator/

王鯨漁

1399557266@qq.com

因為活著，會愛，才有了色彩繽紛的苦難與幸福。為自我創造一個 shelter，在那裡瘋狂擁抱幼稚孤僻和誠懇，躲在色彩裡尋找勇氣。當和我一樣不擅交談的陌生人路過，我會在那一兩秒的共鳴裡，溫柔地抱抱你。

我是你孤島下沉睡的鯨。

01	02	
03	04	05

01/2-50am
02/圍光
03/要好好告別
04/在房間裡假裝天使
05/降臨

Illustrator/

黃屹帆

yifan.huang1@icloud.com

坐標上海的學生黨一枚，喜歡畫畫，愛好軍事。

01	02	
03	04	05

01/雨夜　　　　03/空降兵，突擊！

02/夜　　　　　04/鐵與血

　　　　　　　05/休戰期

Illustrator/

禿頂的陳彥寧

503421702@qq.com

因為畫畫用功而變得禿頂的狒狒，繼續繼續努力。

```
    | 03
01  |────
    | 04
02  |
    | 05
```

01/荷花插畫　　03/小魚

02/魚卵　　　　04/海

　　　　　　　　05/房子

Illustrator/

遊啟雍

1059014737@qq.com

遊啟雍，art703 的 15 屆學員，現就讀於上海美術學院視覺傳達專業。

01	02		01/5-10	03/10-15
03	04	05	02/15-10	04/LIFE
				05/0-5

Illustrator/ 遊啟雍

齊媛媛

maytina1997@sina.com

像射手的處女座，目前就讀於倫敦中央聖馬丁平面設計系。喜歡出去闖蕩，最喜歡的國家是西班牙。常年在純藝和設計之間遊走，最後還是覺得自己是個藝術家。非常喜愛插畫。

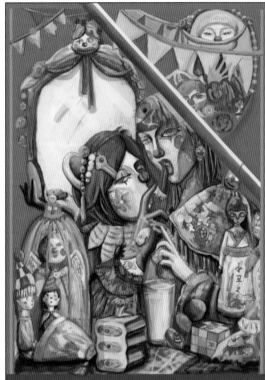

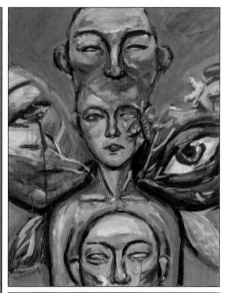

01	02	
03	04	05

01/小丑之死 03/海盜船

02/蝴蝶效應 04/逐夢演藝圈

05/記憶碎片

Illustrator/

葉露盈

1282052128@qq.com

yeluying.com

插畫家、繪本作家，中國美術學院插畫與漫畫專業教師。代表作品《洛神賦》、《忠信的鼓》等獲非常多獎項，同時也參展法蘭克福書展、英國切爾滕納姆插畫展等諸多繪本插畫國際大展。作品曾登 China Daily、National Geographic、Pastel 等諸多媒體雜誌，被慕尼黑青少年博物館館藏。

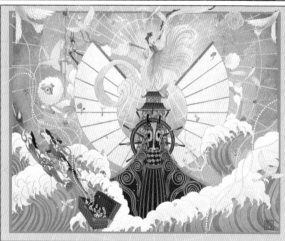

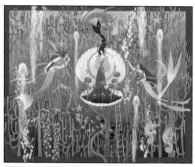

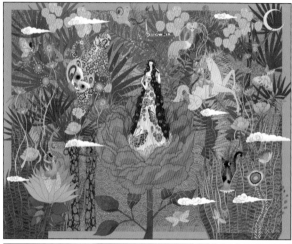

01	03	01/嵐島之謎	03/海底神秘
	04	02/揚帆起航	04/洛神賦1
02	05		05/洛神賦2

Illustrator/

🏴 菠蘿油超人 PoLoUo

polouo@outlook.com

https://www.facebook.com/PoLoUo/

愛吃、愛睡覺、愛耍廢、天天憨笑～將食物寵物化的小生物 -
菠蘿油超人 PoLoUo ～齁齁齁！

	02
01	03
	04
	05

01/戴上耳機通勤不擁擠

02/Trick or Treat

03/如果下的不是雨是食物

04/通通跳進我嘴裡吧

05/毛小孩的幸福時光

Illustrator/ PoLoUo

阿寶Abao

panbao22@gmail.com

https://www.orangehouse.club/

喜歡把生活上的瑣事，用可愛俏皮的方式呈現在作品上，於
2015 年開始專注橘太郎相關的插畫作品。橘太郎，擁有肥滋滋
貓肚與厚厚的雙下巴，享受生活，懶惰愛吃，是個陽光宅貓。

01			
02	03	04	05

01/日式和風太郎　　03/三明治太郎

02/甜滋滋聖誕　　04/沙發上的悠閒時刻

05/Bad Cat

Illustrator/ Abao

 # 沼

a7698436@gmail.com

https://www.facebook.com/people/白沼/100012647827210

紙上虛妄，剎那芳華。

01	02	
03	04	05

01/琵琶女　　03/暑氣

02/朧月夜　　04/紫

　　　　　　05/慕

Illustrator/

🇹🇼 一ノ樂

fu06ejp3ejp3@gmail.com

https://www.instagram.com/funk503.ila/?hl=zh-tw

一 ／ 樂插畫是日常生活中的縮影，轉頭反應的瞬間成了我插畫主要元素之一，當中角色都有個性，在平常不過的生活畫面，搭上簡單的敘述是我創作的風格。

	01			
02	03	04	05	

03/一ノ樂＆哈酷克

05/喔喔喔下坡

04/青年試鞋，但沒要買

01/一ノ樂 100 次，沒入魂

02/哈酷克貓，不會滑板

Illustrator/

067

無脊熊

a0936830291@gmail.com

https://www.facebook.com/無脊熊的異想世界-1053299088159049/

本次的創作是希望無論是誰都能尊重各種職業或是夢想，不管是什麼職業都應該受尊重，而且都一定有令人敬佩的地方，希望人們每天遇到任何人事物都心存感恩，且用良好的態度去對待他人，讓這個社會能更溫暖更美好！

01	02	
03	04	05

01/夢想　　03/包容

02/職業　　04/友善

　　　　　05/尊重

Illustrator/

Faye Liu

bogeter@gmail.com

http://missfayesdrawings.weebly.com

喜歡貓、喜歡旅行，喜歡畫圖，在我畫筆下的圖，每一張都有它的故事，從我小時候的經驗、看到的事物、旅行過的國家，希望能夠將我所感受這世界的愛和美好，用畫筆傳遞給每個人。

01	02	
03	04	05

01/飛在巴黎上空

02/在草叢的Lya

03/享受下午茶時光

04/眺望聖心堂

05/與貓的相遇

Faye Liu

Illustrator/

Rami 拉米

ramiattic@gmail.com

http://www.facebook.com/ramiattic

畢業於國立清華大學中文系，喜愛手繪的溫度與水彩渲染的輕盈，已有上百幅的手繪作品流於世界各地，曾為美國馬里蘭大學、出版社、企業等繪製主題插畫，希望能將插畫的溫度與背後的故事傳遞給喜愛的人們 :)

01	02	
03	04	05

01/ 與蒲公英一起飛翔的女孩

02/ 女孩與大熊的奇幻森林

03/ 查理大橋

04/ 哈修塔克

05/ 咖啡午後

Illustrator/

SUDAILING

rika16425@hotmail.com

https://www.facebook.com/SUDAILING/

從小到大，觀察人的表情、動作及想法心理等，對我來說是件有趣的事。在畢業之後從事兒童美術教學，過程中孩童天馬行空的想像與創意，每每衝擊我既存對創意的觀點，加上觀察與創作的結合，帶來情緒強烈的詮釋。

01	02	
03	04	05

01/花草女子-櫻花　　03/花草女子-菊花

02/花草女子-蕨類　　04/花草女子-向日葵

05/花草女子-仙人掌

Illustrator/ SUDAILING

CHEN LI YU

a8708025252@gmail.com

https://www.facebook.com/chenliyu870802520/

我是一個喜歡繪畫的女孩，喜歡刻畫女性的唯美感。也喜歡觀察生活中的細節做創作。作品有豐富繽紛的色彩，擅長電腦繪圖、水彩。

01	02	
03	04	05

01/綻放　　　　03/思緒

02/貓咪送禮　　04/新年最時尚

　　　　　　　05/酒紅

Illustrator/ *Chen Li Yu*

🇹🇼 林小兔

cutetutuss@gmail.com

https://www.facebook.com/royalrabbittw/

皇家瑞比兔文創家族是個充滿希望與夢想，插畫家『林小兔』愛兔如癡，與心愛的寵物兔『咪醬』約定，將愛兔實行到日常生活中，將愛兔分享給周遭的所有朋友，打造充滿愛與歡樂的兔兔樂園。

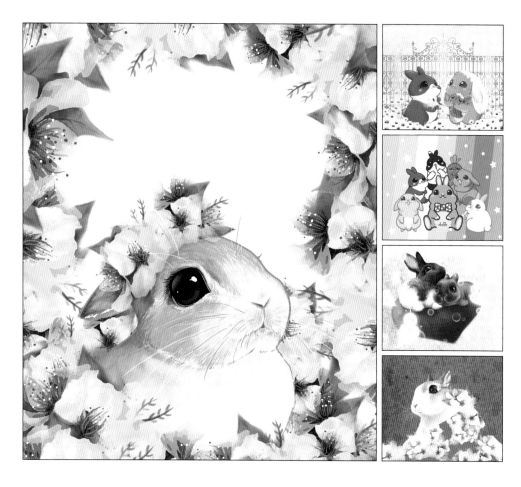

02		01/櫻花咪醬	03/小肥腸大集合
03		02/婚禮寶貝	04/小小戀人
01	04		05/流金歲月
	05		

Illustrator/

MJ

Jungmei805@gmail.com

https://m.facebook.com/MJ.Illustration/

喜愛創作的女孩，天馬行空的想像力，喜歡挑戰新事物。
樂當一個自由快樂創作者。

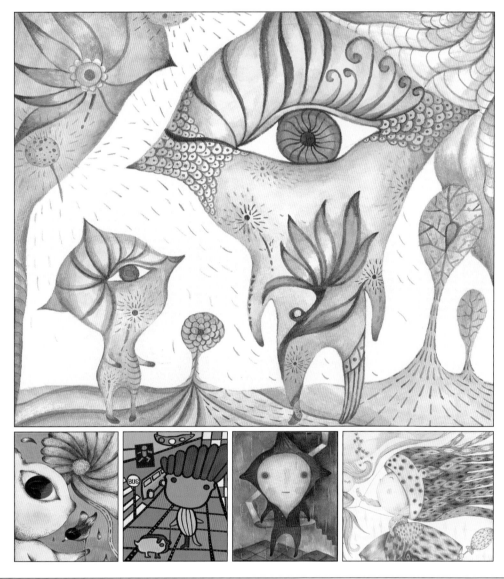

01			
02	03	04	05

01/一樣不一樣　　　03/餅乾男孩

02/雨後的陽光　　　04/下雨天還是要出去玩

05/在畫畫的路上

Illustrator/

Xenia Lin

xenialovegirl@gmail.com

https://www.facebook.com/xeniapainting/

從事英語教學十多年，卻始終忘懷不了對畫畫的熱情！很喜歡這一句話「人生不是當下境遇創造出來的成果，而是你主動選擇的結果」願溫暖的手繪，充滿能量的文字，能療癒樂活你我美好的人生！

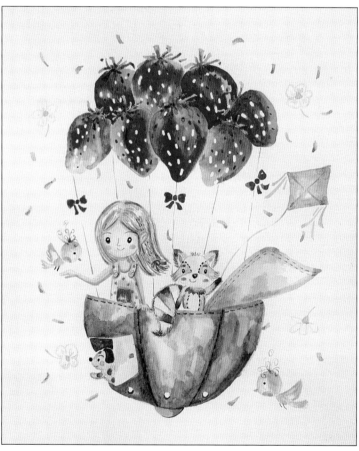

01	02
	03
	04
	05

01/草莓熱氣球

02/童話蘑菇森林

03/蘋果蔓越莓氣泡飲

04/蜂蜜巧克力甜甜圈

05/小豬與巧克力蛋糕

Illustrator/ *Xenia Lin*

Madow

madow0421@gmail.com

https://www.madowdesign.com/

Madow Tsai 是一名概念設計師，擅長設計角色、故事和場景設計，並在網站上發表原創角色與故事，並發行了兩本插畫書籍。

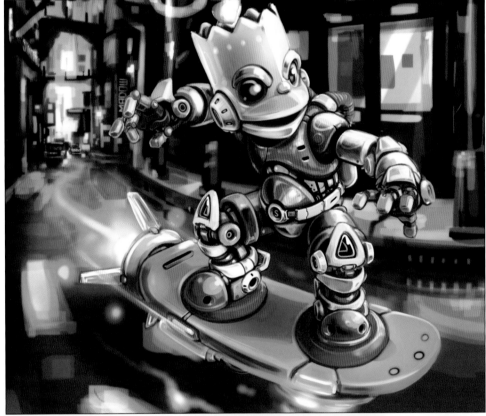

	01		
02	03	04	05

01/機械霸子　　03/瓦力士

02/瓦頓　　　　04/冒險者

　　　　　　　　05/機械賽魯

Illustrator/ *Madow Tsai*

風見雞

zzrcvgo@gmail.com

http://zxrcv5.wixsite.com/cycas-revoluta

我是個喜歡自由創作的人,對任何事物都感興趣、攝影、插畫、
影像設計都有涉略。目前是以設計工作為主職業,不過最近也
慢慢的將重心轉成設計插畫,迎接新的挑戰,希望能創作出自
己想要的人物與畫面。

01	02	
03	04	05

01/盾戰士 03/雙刀刺客

02/聖女貞德 04/龍后

 05/暗黑公主

Illustrator/

Erikin

w23028447@gmail.com

https://www.instagram.com/erikin_art/

如果説這世界有一件事是能夠一直堅持做一輩子的，對我來説
那就是畫畫。

	01	02		
03	04	05		

01/珍奶甜心

02/買我一個夏天，好嗎

03/燈泡冰淇淋

04/柴魚燒

05/夏天的味道

Illustrator/ erikin

Rose Chen

rosechen9013@gmail.com

https://rosechen.tumblr.com/

陳若慈（Rose Chen），台南人。創作即生活，喜歡將個人的生活經驗、內心紛雜的情緒轉換為視覺，透過插畫的方式訴說內在情感及故事。不願設限自己，所以精益求精，期許以更多嘗試的心態面對創作這件事。

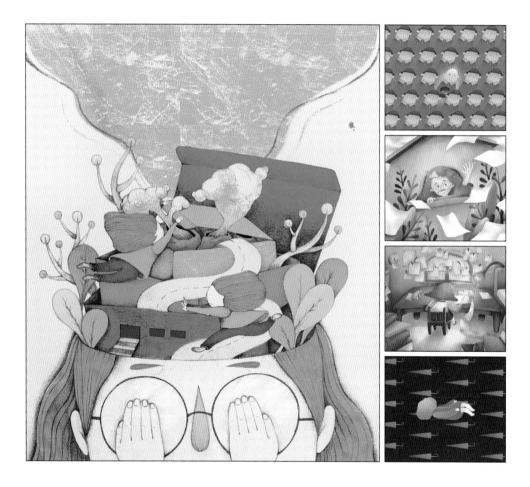

02	01/腦容量記憶體不足	03/Out of the window
03	02/The different one	04/Out of the window
04		05/In low spirits
05		

01

Illustrator/ *Rose Chen*

周秀惠

carolinechou88@gmai.com

https://www.facebook.com/%E6%83%A0%E7%95%AB%E7%95%AB
-111043566233701/

周秀惠從告別極度繁重高壓的職場後，雖然不明確，但我知道
一個全新的未來在等我，直到我找到了「快樂的紅心」-畫畫
它是我興趣、工作、能力的交集，讓身心俱疲的心，像回到起
點一樣，讓我再次向夢想前進。

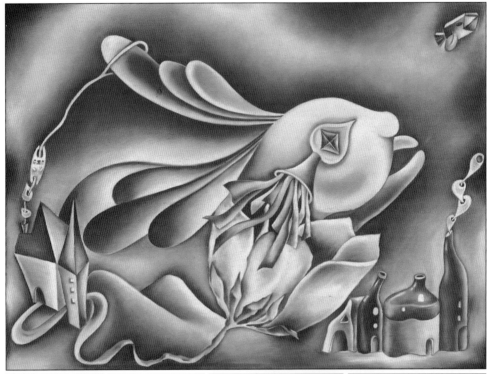

	01		
02	03	04	05

01/盼望　　　　03/微醺的溫柔

02/出發　　　　04/勇闖天涯

　　　　　　　05/回到過去

Illustrator/

Meir

meir1972@gmail.com

www.facebook.com/midtowncats.fans

喜歡畫畫、愛貓,畫作風格偏細膩喜好重色系,擅於沒有設限的從自然色彩中發想而構圖,隨心所欲地畫出自己想像的異世界。

01	02	
03	04	05

01/飛 03/一片天
02/紅眼淚 04/聞香
 05/擁抱

Illustrator/ Midtowncats

Gina ho

gina1216@gmail.com

https://www.facebook.com/gina.ho3

我來自台灣沒有太多的成長背景，在偶然機會接觸到了插畫，也讓自己對繪畫有了更寬廣的視野，想透過畫畫來記錄生命時光裡，不被遺忘的記憶。繪畫好像是自己內心的對話，在繪畫的作品中，也隱喻過多的情感跟想像空間。

01			
02	03	04	05

01/來自春天的洗禮

02/城市中迷失的獅子

03/尋找夥伴的小灰兔

04/寧靜中的森林

05/家的路距離是短的心情是長的

Illustrator/

杜 知 了

y49228n@gmail.com

https://www.facebook.com/CCfamily2015/

睜開智慧的大眼，看清楚內心如貓毛般又細又多的煩惱，知了貓插畫創作，意圖傳達「知其所知、了其所了」，每個人的內在都有一隻～自在的知了貓！

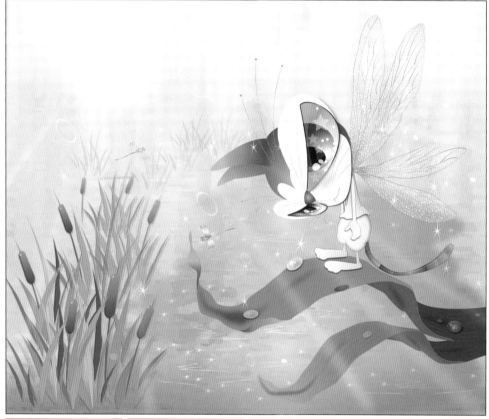

	01		
02	03	04	05

01/無染之輕 03/不動之轉

02/出賣 04/找我

05/無明火

Illustrator/

Roger

rogerX69528@gmail.com

www.roger528.com

從相遇開始，你我都是彼此生命中的一部分。動物帶給我們生命無比的幸福，Jumbo 給了我在創作上很多的靈感與啟發，願這件作品在 Jumbo 的生命裡，留下一些不被忘記的美好，讓我們更懂得去珍惜身邊重要的人。

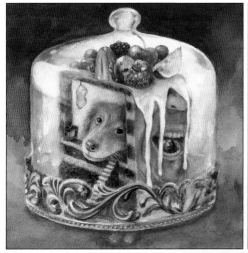
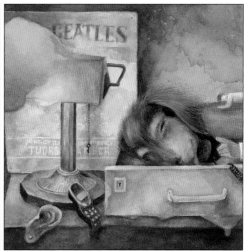

01	02	
03	04	05

01/展示愛情的美好

02/金銅色的鑰匙

03/我變成了你

04/冷水與烈火的交戰

05/月台上的懷悔

Illustrator/ 羅傑耀

言豆

doudouchen523@gmail.com

https://www.facebook.com/profile.php?id=100009406585801

1999 年出生於彰化縣，小時候隨筆塗鴉好似看得出一絲天賦，便成了信手捻來的長才，讓自己的想像，透過繪畫將意識傳達出來。

01			
02	03	04	05

01/夢夜星塵　　　　03/意識初長

02/馴服了一頭異獸　04/大夢初醒

　　　　　　　　　　05/離經叛道的勇氣

Illustrator/ 陳冠言

YU

yulinart0323@gmail.com

https://www.facebook.com/yulinart0323

想要一隻貓或狗，寂寞的時候抱在懷裡，畫畫的時候關在門外。

01	02	
03	04	05

01/長途跋涉之後

02/Biker

03/VACATION ON

04/BUY金女

05/接近

Illustrator/

Ariel Chen

imchun0112@gmail.com

parrotdaylife@gmail.com

www.parrotdaylife.com

https://www.facebook.com/ParrotDaylife/

我的繪畫靈感來自家中飼養的非洲灰鸚鵡，覺得與牠相處的日常是人生中幸福的寫照，我習慣在廣告顏料中加點白色描繪鸚鵡的毛色層次及溫暖的性格，藉由療癒人心為出發點，分享給喜愛鸚鵡的朋友們，溫暖生活的每個時光。

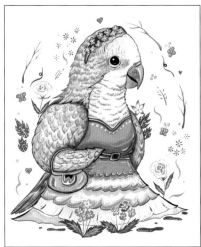
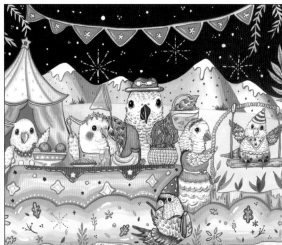
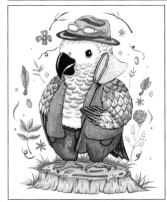
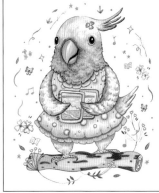
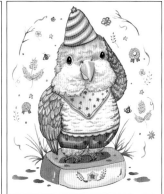

01	02		
03	04	05	

01/鸚桃公主愛逛街　　03/鸚味帥哥愛釣魚

02/鸚味派對饗宴　　　04/鸚樂妹妹愛唱歌

　　　　　　　　　　05/鸚明弟弟愛讀書

Illustrator/ *Ariel Chen*

Demon Artist

demon6k6k@gmail.com

https://www.instagram.com/demon__artist/

我遊走在幻覺與幻想的臨界值，喜歡把黑暗的思考化為藝術，以負面唯美的風格向全世界展現來自暗黑深處的故事，偏執狂般的執著於藝術創作，當個惡魔藝術家把說不完的黑色童話在日初以前的月光下傳達給世人。

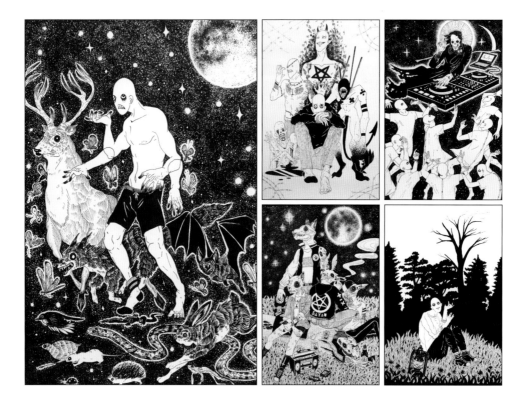

	02	03
01		
	04	05

01/Hallucination

02/Imaginary Friends

03/Dance To Death

04/Forest Gangsters

05/Psycho

Illustrator/

檸特

coffee.671@hamicloud.net

https://www.facebook.com/dream55555555/

星星農夫在耕耘五次元星星新維度新日常。

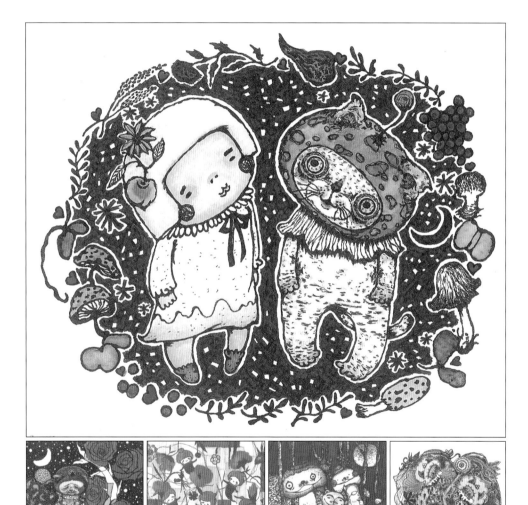

		01		
02	03		04	05

01/星際家人 03/星際家人

02/星際家人 04/星際家人

05/星際家人

Illustrator/ 檸特

Re7

ruxs13680@gmail.com

https://www.re7-goofs-ls-007.tumblr.com

台北人，熱愛浮世繪的女子，需要更多的尼古丁與睡眠。

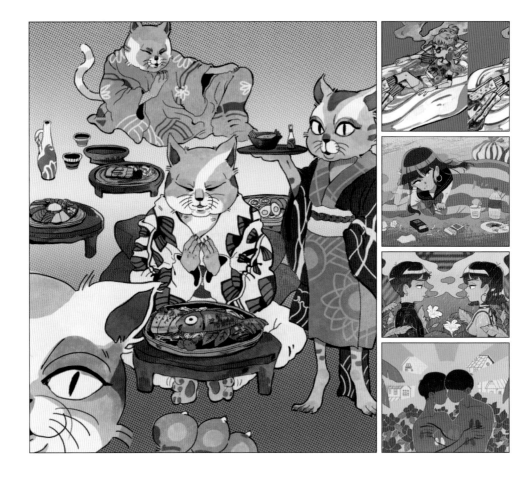

01	02	01/食餓不赦	03/decadent
	03	02/Bathtub woman	04/nicotine
	04		05/Homosexual are beautiful
	05		

Illustrator/

發呆黑貓

catohoh99@gmail.com

https://www.facebook.com/CatOHOH

來自台灣宜蘭的發呆黑貓，喜歡發呆放空、不帶有太多情緒色彩，來感受周圍和當下最真實的自己，然後畫下這瞬間蹦出來的靈感。作品風格偏向暖暖可愛風，希望帶給人舒服放鬆甚至療癒的感覺。

01	02	
03	04	05

01/空

02/煩惱回收站

03/這就是夢裡那個地方呀

04/撒哈拉沙漠的土產

05/躺著發呆，靈感自然來

Illustrator/

 り ゑ

rielmo21350@gmail.com

https://www.instagram.com/rie___art/

本身是臺日混血，從小在日本長大 15 歲才回到臺灣。自幼就對於繪畫很感興趣，所以回來臺灣後就讀美術工藝系~個人比較擅長以女生為主題，所以作品居多為女生幻想生活的感覺。

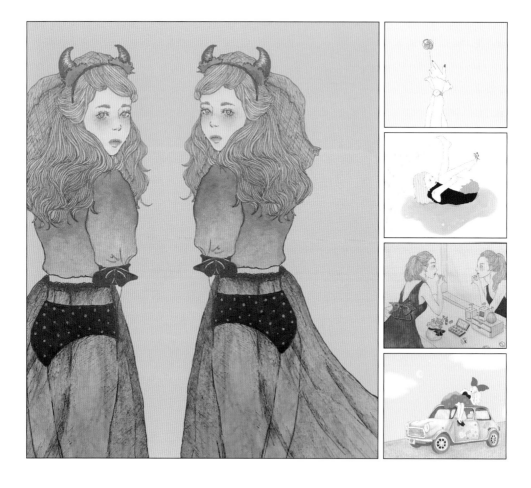

02		
01	03	
	04	
	05	

01/True character 03/Miss you

02/Message 04/Make up

 05/Lady Luck

Illustrator/

九十九

618aoao@gmail.com

https://www.pixiv.net/member.php?id=4876304

九十九分的插畫，一分的交談，這就是我。

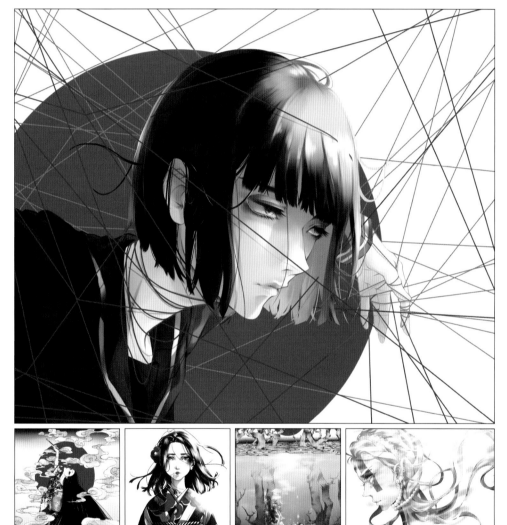

01			
02	03	04	05

01/Shape of LOVE

02/煙

03/紅

04/沫

05/珍珠

Illustrator/

圓心

aa0939000725@gmail.com

https://www.facebook.com/CircleHearti/

" 國立臺北藝術大學 動畫學系 20/ 女 圓心 CircleHearti"

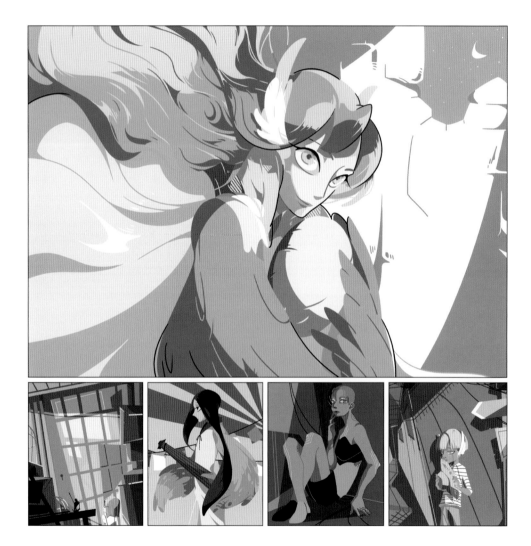

01				01/夜后	03/鳥之居-燕子
02	03	04	05	02/鳥之居-販賣部	04/11
					05/鳥之居-巷道

Illustrator/

CircleHearti 2018

Ruby J.

rubyjill.0301@gmail.com

https://www.facebook.com/rubyjill0301/?ref=aymt_homepage_panel

我叫 Ruby J.，是個喜歡追夢的女孩。最喜歡以筆下的妮妮和尼尼，紀錄生活中最單純的幸福，以簡單的風格，創作出溫暖又可愛的微甜插畫小品。

01	03
	04
02	05

01/光之森　　03/生日快樂！

02/雪　　　　04/小鎮

　　　　　　05/飛翔

Illustrator/ Ruby J.

BBirdHead

bh5238798@gmail.com

http://instagram.com/tsenshihhh

普通人，瀕臨邊緣人，只會畫畫，只想畫畫，常常不知道自己是誰，也不太會表達畫出來的東西是什麼，但是我希望可以帶給正在看畫的你一些什麼。

	01		
02	03	04	05

01/環

02/繚

03/初

04/鵲

05/靡

Illustrator/ BBirdHead

▨ 阿加

rueijiawang@gmail.com

http://rueijiawang.weebly.com

台南人，現為自由插畫工作者。喜歡插畫、水彩、繪本、速寫、版畫，偶爾製陶。作品中常使用手繪線條以及乾淨明亮的色彩，希望能將人事物的美透過畫筆留在紙上。目前與家人跟一隻肥貓、金魚還有烏龜一起生活著。

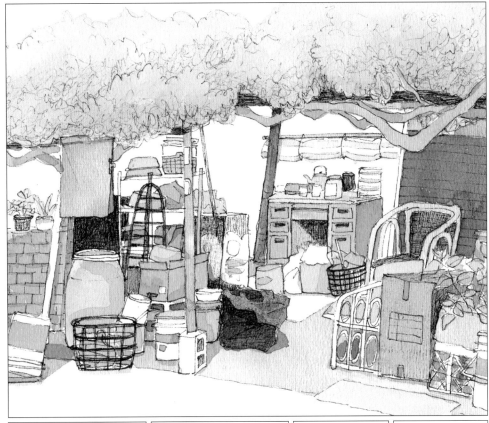

<table>
<tr><td colspan="4">01</td></tr>
<tr><td>02</td><td>03</td><td>04</td><td>05</td></tr>
</table>

01/路邊人家　　03/鳥類

02/大山北月一隅　04/魚類

05/古物

Illustrator/

097

Daydreamer's

eye7934@gmail.com

https://linktr.ee/daydreamer_illustration

台藝大視傳系碩士畢業，喜歡將生活想法轉換成畫與話，擅長療癒可愛的插畫風格，目前經營 Daydreamer's 粉絲團。出版首本圖文書《謝謝你，依然在這裡》，博客來 / 金石堂 / 誠品均有販售。

02			
01	03	01/愛是毫不保留的分享	03/同甘共苦
	04	02/幾億人裡的一個你	04/夢想的距離
	05		05/夢想的形狀

Illustrator/ Daydreamer's

光之透明手記

chunlover700@gmail.com

https://www.facebook.com/NoteOfLight

2014 年某一天,小男孩 Cloud 從 Chun 的手記誕生。Chun 在藝術的森林中兜了好大的圈子,最後在森林盡頭找到了插畫的星星。畫出溫暖的插畫是 Chun 小小的夢想,希望你也能感受到心的熱度。

01			
02	03	04	05

01/寶貴看待自己的人生吧

02/你是我心中的小王子

03/一棵樹的風景

04/只要不放棄就能重生

05/你既寶貴又有價值

Illustrator/ Chun.

Vila

vila611389@gmail.com

http://www.vilapeng.com

Vila，遊走在夢境叢林的圖樣印花設計師，旅居於台灣和義大利，朝著無國界旅行設計師邁進！畢業於實踐服裝設計系，有著一股創造高質感印花品牌的衝勁，作品鮮艷細膩，低調奢華和趣味性，以奇異花卉、叢林為主！

01	02	
03	04	05

01/Secret Backyard

02/Florrra S.

03/Jungle dream

04/Nascondino NO 7

05/Nascondino NO 1

Illustrator/

蔡佳諭

chiayu0314@hotmail.com

https://www.facebook.com/YuIllustration/

舊金山藝術大學插畫系畢業
2017台灣繪本協會會員
2017兔兔日子咖啡店插畫聯展
2017澎湖秋瘋季-海洋美食節in澎湖全國競圖-第二名
2018陳璐茜繪本/創作師資培訓班21期學員成員展

	01		
02	03	04	05

01/快躲起來
02/巨型獸

03/新年來了快逃呀!
04/熱死了
05/種下愛心種子

Illustrator/ chaiyu

Joy Liu

joyliu8art@gmail.com

https://www.facebook.com/joyliu8art

我的作品靈感來自動物，大自然，與生活中的片段。我讓直覺帶領我創作，感受創意與快樂。我想透過作品與教學，傳遞這樣的感受，與大家分享繪畫帶給我的療癒與樂趣。

01	02	
03	04	05

01/靈魂花園　　03/療癒的力量

02/愛是一切　　04/喜悅的陽光

　　　　　　　05/溫柔的心

Illustrator/ *Joy*

SHINSUKE騏

lces93110@gmail.com

http://www.facebook.com/shinsuke.sheng.chi

非常喜歡畫畫、與好友旅行，拍照精進繪圖的構圖實力，持續努力中。

01	02	
03	04	05

01/不給糖就搗蛋　　03/暢遊雷門
02/魔法屏障啟動　　04/恭賀新春
　　　　　　　　　　05/星空沉眠

Illustrator/

副阿桑 Zinyi Zhou

zinyizhou@gmail.com

https://www.facebook.com/FuasanPics/

喜歡插畫與短文字，熱愛畫動物插圖來舒壓解疲、調侃時事。希望能透過插畫和繪本，給小孩與成人來場奇異之旅。目前經營粉絲頁「副阿桑的一派圖言」。

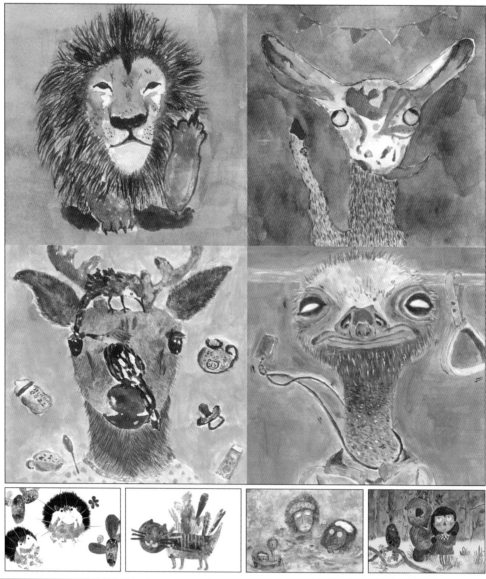

	01		
02	03	04	05

01/crazy animal

02/flower!

03/tiger

04/monkey in hot spring

05/I'm here_final

Illustrator/

UD Misi

osadona790511@livemail.tw

http://ud-misi.tumblr.com/

喜愛創作勝過吃飯，總想著怎麼不拘於形式。覺得風格的結合是
魔術是昨夜奇幻的夢，偶而魔幻偶而清新，加起來怎如此特別？
也不過靠著色彩與構圖，試著誘騙好奇的心靈，自己就先行掉入
了，卻也只想待著，期盼誰一起。

| 03 |
01	
	04
02	
	05

01/自行想像 Imagine yourself　　03/身態系 Body-logy systems

02/關於愛 About love　　04/喜歡 Like

05/另一面 The other side

Illustrator/ *U misi*

☰ 若小雙

moedaburu@gmail.com

https://www.facebook.com/MoeDaburu

畫家是個夢想的職業，雖然我偏離夢想的軌跡，但仍不減喜歡
畫畫的初衷，目前正朝著繪本的創作之路邁進，希望能跟大家
多多交流。

02	01/請你別搗蛋	03/只是想陪你一起等公車	
03	02/懶洋洋	04/請給我一套被爐	
01	04		05/木頭人一二三
05			

Illustrator/

大姚 Dayao

moonwind35@gmail.com

https://www.facebook.com/dayao.illustration/

我是大姚，熱愛用畫筆記錄生活，一個關於一對小夫妻與三隻毛小孩的故事。

01			
02	03	04	05

01/全家疊疊樂

02/想抱著你

03/小夫妻搶被大戰

04/食物搶奪大隊

05/全家洗澡趣

大姚Dayao

Illustrator/

aNiark

aniark.art@gmail.com

https://www.facebook.com/AniArtArk/

我是 aNiark，一位來自台灣的插畫家。很高興現在能用插畫來分享我的想法。

01	02	
03	04	05

01/Night Owl

02/LOVE

03/Hide Cat Cat

04/Knowledge

05/Dream

Illustrator/

李婕瑀

leechyuu@gmail.com

https://www.instagram.com/jieyulee666/

美術系畢業。
以電腦繪圖為媒材進行藝術創作和插畫繪製。
描繪幻想的世界及人物，塑造孤寂浪漫的氛圍。

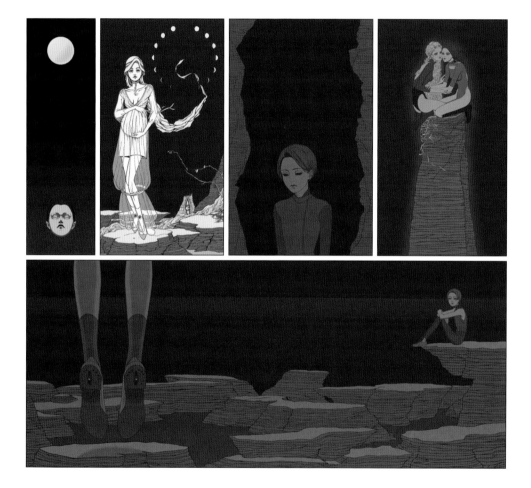

01	02	03	04

05

01/金，變 03/堆疊，漸

02/序 04/堆疊，伴

 05/堆疊，望

Illustrator/

微 冰

wwwweibing84@gmail.com

https://www.plurk.com/PaChi_jpg

畫憶，紀念遇見的足跡。
思念於畫，隨憶而行。

```
       01
 02 | 03 | 04 | 05
```

01/畫憶－淺焙的清甜 03/畫憶－編織你來時的路

02/畫憶－花晨月夕 04/畫憶－筆下的餘暉

 05/畫憶－星移物換

Illustrator/

Alice Chen

alicechen0331@gmail.com

https://www.facebook.com/fernwehillustration/

一位插畫家兼工程師。曾旅居於德國慕尼黑，足跡縱橫歐洲各地，一邊旅遊、一邊生活，也一邊用畫筆記錄映入眼簾的美景。除了風景插畫外，更擅長捕捉夜空中的繁星。除了水彩和色鉛筆的媒材之外，也以夜光作品療癒人心。

01/銀白色聖誕　　03/Gone with the wind

02/萊茵河黃昏　　04/Burg Eltz

05/ 月色下的夜蘭花

Illustrator/ *Pinj*

Lin yun

linnnooo21@gmail.com

https://www.facebook.com/yunnn9o9/

擅長人像繪圖，喜愛嘗試不同風格的插畫突破自己。

01			
02	03	04	05

01/孫盛希Shi Shi　　　03/李英宏DJ Didilong

02/李柔ZERO　　　04/小松菜奈

05/李維維 Vivi Lee

Illustrator/ 林弘羕

窩窩 WOWO

peggy26001@livemail.tw

https://www.behance.net/Ezn

窩著等待未來，好感謝給我暱稱的他。

01	02	
03	04	05

01/ORIGIN&BORN

02/CHANGE

03/SUSTAINABLE

04/FATE

05/UNDERSTAND

Illustrator/

白兔子

sehel8601@gmail.com

IG：artrabbit036

我是一隻愛畫畫的白兔子，沉浸在現實與幻想交接的世界。最喜歡做的事是畫畫，最常做的事也是畫畫。

01	02	
03	04	05

01/茶杯系列-浴缸

02/愛麗絲

03/茶杯系列-花茶

04/小貓咪

05/愛麗絲的下午茶

Chao B yu

Illustrator/

鈺嬋

a0931685509b@gmail.com

曾鈺嬋，23 歲，高中畢業於鶯歌高職美工科，2018 年畢業於中國科技大學視覺傳達設計系。從小就有繪畫天份的她，努力朝著設計相關的科系前進。除了手上拿著畫筆，還喜歡像是陶藝、琉璃工藝等，近期對於模型公仔有興趣。

01 | 02
03 | 04 | 05

01/拾竹創意　　03/竹籟文創
02/元泰竹藝社　04/來發鐵店
　　　　　　　　05/拾竹創意

Illustrator/　曾鈺嬋

Ivor

mangoking08@gmail.com

www.facebook.com/mangoking.tw

對生活感到好奇，喜歡設計、插畫、唱歌，一雙小小的眼睛但
希望可以看大大的世界，嘗試不同的生活方式，讓自己不斷的
成長。就像萌果君的流浪日記，相信萬物都有它存在的價值，
在生活中散發微微光芒，我們都可以。

01	02	
03	04	05

01/Food War

02/Adventure Trip

03/Production Line

04/Mango Story

05/Lovely Farm

Illustrator/

Arwen

rtjbpd@gmail.com

arwenarts.com

是藝術家也是生活家，在繁忙的生活中畫出簡單得幸福，在旅行的過程中捕捉美得一切。

01	02	
03	04	05

01/Travel everywhere!

02/Smell like a flower

03/Not just a pretty fish

04/Who wants some story?

05/Being a bird and fly to freedom

Illustrator/

Liz

rosegotoearth@gmail.com

IG : pimizy

「我喜歡畫畫，也喜歡兔子。希望自己的作品可以帶給人溫暖。
雖然對畫畫有過很多迷惘，但是一直到現在，畫畫總是給我很
多力量。」

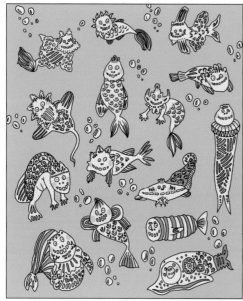
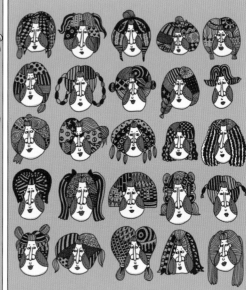

01	02		01/魚	03/鳥們
03	04	05	02/百變怪阿姨	04/秋天的牙齒
				05/悲傷三部曲

Illustrator/

雨 傘

littlekasa@gmail.com

https://www.facebook.com/yushan.illustration/

喜歡接觸各種新奇事物的女生。以前是工程師，2017 年一腳踩進繪本插畫創作的世界。喜歡玩色彩，說故事，在創作中找到不一樣的自己，透過教學與分享照亮身邊的人。

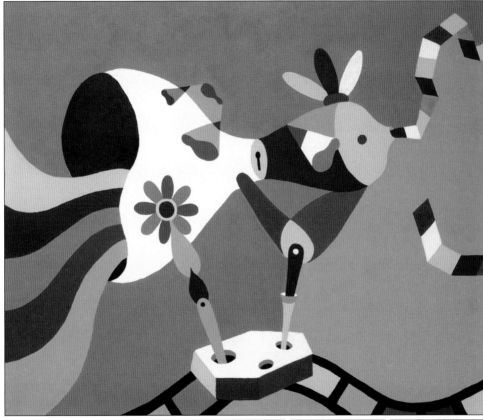

01			
02	03	04	05

01/半半魚

02/１２３－木頭人！

03/孤僻的小海龜

04/JUMP

05/拼圖人生

Illustrator/

鯨魚

c30128@ms69.hinet.net

FB：Whale Tsai

只想畫到世界的盡頭。

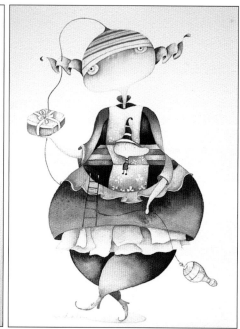

01	02	
03	04	05

01/生活篇章—與書論情

02/生活篇章—與客風情

03/在完美與不完美之間—初夢乍醒

04/在完美與不完美之間—無法平衡的世界

05/在完美與不完美之間—斷裂的生命旅程

Illustrator/

Jimmy Tsai

metaljimmy76@gmail.com

https://www.facebook.com/Art-of-Jimmy-Tsai-392505694263428/

你好，我叫 Jimmy Tsai，一個在跑展插畫家。同時也做網版印刷，擅長海報插畫，漫畫，跟概念設定插畫。我的風格受到八零年代跟九零初期影響，也著重在平面風格上。

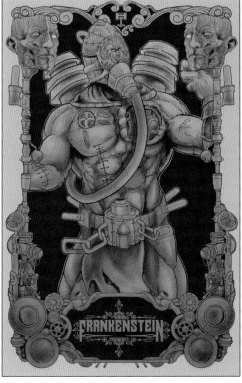

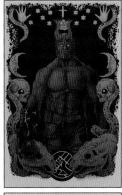

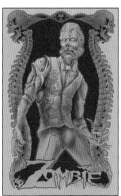

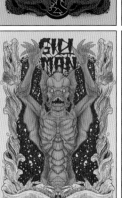

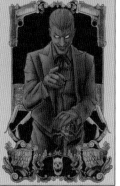

01	02	03
	04	05

01/Frankenstein 03/Zombie

02/Big Red 04/Gillman

 05/Mr. J

Illustrator/

Miki Chen

mikiyhcart@gmail.com

https://www.mikiyhcart.com/

兒童繪本、產品插畫、雜誌刊物插畫家。擅長用電腦繪圖、水彩及墨水創作。平常喜歡寫寫小故事、跟狗玩、看看書、靠在窗台畫圖。

01			
02	03	04	05

01/豬老闆　　　　　　　　03/教育

02/It's Time to Read!　　04/汪洋

　　　　　　　　　　　　05/OH NO!

Illustrator/ *Miki*

尹湘

kiuytrewq0056123@gmail.com

http://kiuytrewq0056123.wixsite.com/yinxianghistoricism

以歷史為食，每日與革命相依的學生。憧憬有朝一日成為漫畫家。

01	02	03
04	05	

01/Hope

02/Depression

03/Disturbance

04/PERFECTIONIST

05/Disappear

Illustrator/

村島澤

murashimasawa@gmail.com

https://www.facebook.com/kitsunebiyori/

台灣插畫家
用畫筆記錄與狐狸們相處的故事圖集。

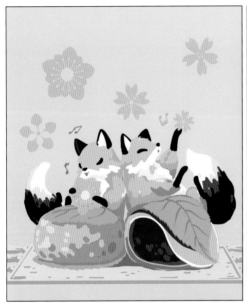
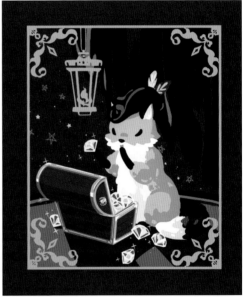

01	02	
03	04	05

01/春天的樂趣　　03/最後一片葉子

02/尋找藏寶王　　04/頭過身不過

　　　　　　　　05/青菜底家啦

Illustrator/

吉文考古

sdf123832000@gmail.com

https://www.facebook.com/APA0824/

「吉文考古」的作品總是圍繞著「吉祥圖案」為主題,「吉祥圖
案」是一種古老的圖案文化,它逐漸被大眾遺忘,就如同化石
一般,利用插畫的方式重新讓大眾認識,這樣的過程如同是進
行考古調查一樣。

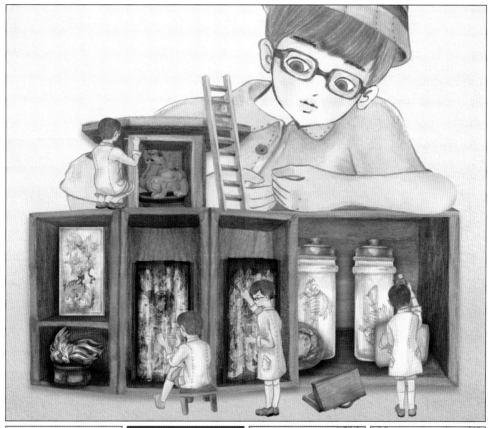

01			
02	03	04	05

01/收藏吉文　　03/五清圖

02/吉瑞世界　　04/富貴耄耋

　　　　　　　05/荷清海宴

Illustrator 吉文考古

蕭宇筑 Yu-Chu Hsiao

yuchuhsiaoart@gmail.com

www.yuchuhsiao.com

擅長用電腦繪圖創作刊物插畫、產品插畫、兒童繪本的台灣插畫家。喜歡怪獸和恐龍。喜歡到處旅行。希望可以讓更多人認識什麼是插畫，並創作更多的作品分享給大家。

```
        01
02 | 03 | 04 | 05
```

01/My Dream Friend#2

02/Sale Leads Us to Make Dumb Choices

03/Monsters

04/My Dream Friend#1

05/Pet or Food?

Illustrator/

絨毛生物-Maobao毛寶

trashxdesign@gmail.com

https://www.instagram.com/fluffyxanimal/

毛絨絨的大家族、呆萌、貪吃、愛耍憨的超療癒日常。

	01		
02	03	04	05

01/鬆餅疊疊樂　　03/糖霜餅乾

02/餅乾　　　　　04/絨毛樂園

05/絨毛生物休閒日常

Illustrator/ *Fluffy Animal*

陳冠儒

tone1988926@yahoo.com.tw

https://issuu.com/rudolphguan-ruchen

瞞著父母大學志願全填寫設計科系的男子，如今已入世三年，
過著朝九晚六的設計人生。人生只有在美勞課與大學產品表現
技法受過正式繪畫訓練，剩餘靠塗鴉課本與講義練功。
熱愛閱讀、邊喝咖啡邊畫圖的愜意。

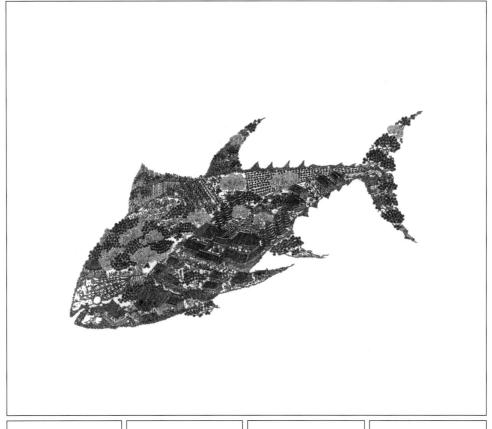

	01		
02	03	04	05

01/立夏　　03/芒種

02/大暑　　04/寒露

　　　　　05/處暑

Illustrator/

小刺蝟

362035471@qq.com

微博搜尋：小刺蝟插畫

自由插畫師、繪本作者，已出版繪本《那顆星－找到屬於自己的美好》、《夢旅行‧念頭集》、《讀孩子的詩》。代表作品《兔子》、《月亮灣的樹》、《遊燈籠》、《好小孩》、《那顆星》、《孤獨動物園》等。

	01		
02	03	04	05

01/童話田　　03/守望
02/狗狗的夢想　04/鹿
　　　　　　　05/世界盡頭

Illustrator/ (小刺蝟)

Rainbow-Yang

happy_609749824@qq.com

現就讀於上海應用技術大學大三水彩畫系，20 歲，下半年去英國讀插畫。

01	02	
03	04	05

01/Sea

02/PATTERN

03/Jellyfish

04/BOOKSHELF

05/SUNFLOWER

Illustrator/ *Rainbow*

阿哲

Stephenree@qq.com

https://weibo.com/stephenree/

畫畫的魅力在於，你能把這個世界有的沒有的都在你手上實際
地表現出來，一切的情感和事物只需要一支畫筆。

01	02	
03	04	05

01/夢船

02/生活維度

03/彩浪

04/time

05/小宇宙

Illustrator/

Roiny

591716074@qq.com

https://weibo.com/natsuhi

作品入選《第五屆 亞洲青年藝術家提名展》、《中國創意設計年鑑》金獎與銀獎等其他多個獎項。插畫風格怪誕暗黑、硬派撲克的藝術風格;能駕馭廣東嶺南的傳統風格。筆觸細膩,裝飾感強。

01	02

| 03 | 04 | 05 |

01/《飄色》插畫系列之《雲龍戲水》

02/《飄色》插畫系列之《嫦娥奔月》

03/《飄色》插畫系列之《哪吒伏魔》

04/《飄色》插畫系列之《冰劍寒梅》

05/《刺》

Illustrator/

韋良妹

2053137099@qq.com

給我一支筆，我要創造出不同的世界。

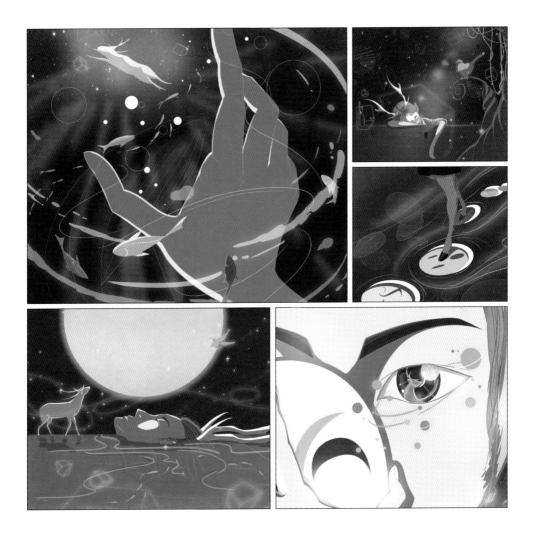

01	02
	03
04	05

01/執念　　03/追尋

02/酒醉　　04/靜夜

　　　　　05/相見

郭浩

guohao374755247@qq.com

郭浩（heyka）平面設計師，河北秦皇島人，2016 年 6 月畢業
哈爾濱商業大學設計藝術學院，現為職業設計師。

01	02	
03	04	05

01/包羅萬象 03/包羅萬象

02/包羅萬象 04/包羅萬象

 05/包羅萬象

Illustrator/

張森淋

張森淋，男，漢族，2007 年 5 月出生。3 歲開始學習美術繪畫，
通過自己不斷的學習和探索，形成了獨特的繪畫風格，擅長國
畫、水彩、油畫，並喜歡從生活中獲取藝術創作的靈感。同時
興趣愛好廣泛，擅長鋼琴演奏。

01
02 03 04 05

01/小狗

02/藍海、白雲與帆船

03/水中花

04/盆中花

05/夢幻花

Illustrator/ 張森淋

ALANCN

1018896378@qq.com

感覺時而揪心時而迷茫，迷茫不知所措。現實的浮誇，步伐的倉促。只是想靜靜下來，提起筆，跟隨內心直覺，遨遊在想像中。而事實證明，這條路仍需走。

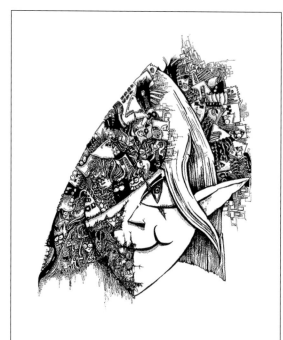

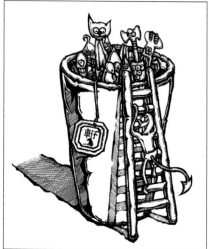

01	02	
03	04	05

01/表裡　　03/啟明燈

02/茶香　　04/差異

05/頭腦風暴

Illustrator/

 # 括號文化

ling.w.1234@qq.com

微博搜尋：汪柴主

01	03
	04
02	05

01/汪柴主吃遍中國之雲南貴州篇

02/汪柴主吃遍中國之天津湖北篇

03/汪柴主吃遍中國之長沙

04/汪柴主吃遍中國之西藏廣西篇

05/汪柴主吃遍中國之海南浙江篇

汪峰 王伟峰

Illustrator/

伊文兔

39827721@qq.com

https://weibo.com/ivenhare?refer_flag=1001030102_&is_hot=1

伊文兔，原創設計、卡通品牌，是由新鋭平面設計師、插畫師李延（IVEN- 木罐）所創作，其形象為一隻肚子上印有"IVEN"字樣、喜歡感慨生活、愛幻想，卻永遠喜歡咧嘴大笑的綠色兔子。

01	02	
03	04	05

01/月光下你的名字
02/伊口一个大西瓜

03/伊腳定江山
04/夏之幸事
05/蹦一場養生迪

Illustrator/ 伊文兔

鮭魚Canace

3442897689@qq.com

從小就喜歡畫畫，曾經夢想著想要當畫家或漫畫家，後來覺得
這兩個職業都逃不過會餓死的命運，所以選擇了當個平面設計。
是個長得很小孩樣的熟齡阿姨，平常外向開朗，但開啟工作模
式後會變得嚴肅安靜加孤僻。喜歡狗狗貓貓，是個無敵貓奴，
非常甘願被貓虐待，夢想被十隻貓滿滿覆蓋在身上，被壓得喘
不過氣也甘願。

	01		
02	03	04	05

01/啡哥與堡妹　　　　03/有愛一家
02/一天最幸福的時刻　04/甜甜圈法鬥
　　　　　　　　　　　05/I Believe I can Fly

Illustrator/ *Canace 鮭*

xuxixiw

lin_wenxurkr@126.com

https://weibo.com/xuxixiw

www.instagram.com/xuxixiw

喜歡巖彩、繪本與手工書，喜歡接觸嘗試各類新事物。

01	02	
03	04	05

01/蛾　　03/黛

02/星　　04/春分

　　　　05/靜

Illustrator/

 # 三沒仙人

382282209@qq.com

https://weibo.com/2143724512/profile?topnav=1&wvr=6

廣告公司一個默默無聞的小職員。

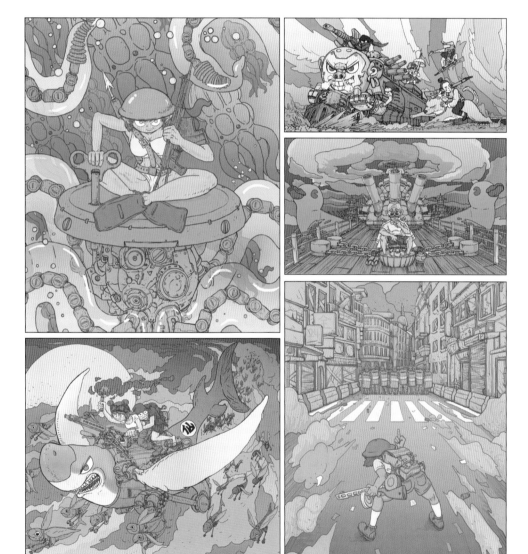

01	03
	04
02	05

01/後海摸魚 03/猴子鐵道武裝隊

02/銀河領航員 04/大黃鴨海軍上將

05/千夫所指

Illustrator/ 三沒仙人

沙攀攀

xiagelasi@126.com

http://weibo.com/xiagelasi

原創漫畫《夏格拉斯》主筆，夏格拉斯形象設計者，該卡通形象在 2018 中國卡通營銷大會獲得優秀卡通形象設計獎及漫迷活動最佳 IP 獎。擅長 Q 版創作，喜歡挑戰各種不同風格的卡通形象設計，創作中經常帶入中國元素。

	01		
02	03	04	05

01/回家過年

02/2018年旺到飛起

03/女王節

04/中秋佳節

05/年夜飯

Illustrator/

陳思屹

chensy311@163.com

微博：SIYICHEN陳

碩士現就讀於英國倫敦大學金史密斯學院學習電影研究，本科學習藝術設計，對插畫一直有種痴迷的熱愛，喜歡觀察生活中的細節，喜歡幻想一切美好的事物。

02		01/鹿鼎記	03/《塵-見天地》
01	03	02/《塵-見自己》	04/《塵-見眾生》
	04		05/《塵-見生死》
	05		

Illustrator/ 陳思屹

魏軍

876178175@qq.com

魏軍，1987 年出生於中國江蘇，現居於廣東省汕頭市，汕頭大學碩士研究生。作品入選「全球華人設計大賽」、「全國第十二屆美展省展」、「日本國際水彩畫大展」等獎項。於汕頭大學美術館舉辦「四相三合」個人畫展。

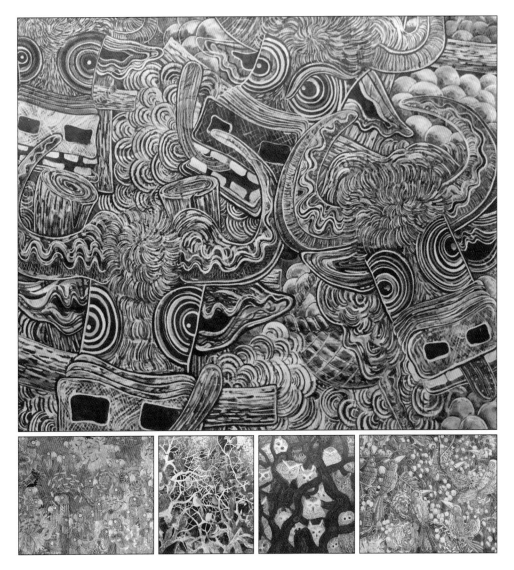

	01		
02	03	04	05

01/喜獲豐收　　03/百鳥爭鳴

02/鳥語花香　　04/森林衛士

　　　　　　　05/春鳥談天

Illustrator/

144

CiCi Suen

https://cici-sun-aydk.squarespace.com

微博：CiCi Suen

畢業於倫敦藝術大學，畫插畫和漫畫，獨立出版 5 本漫畫繪本。

	01		
02	03	04	05

01/The Garden Maze

02/The Garden Maze

03/The Garden Maze

04/The Garden Maze

05/The Garden Maze

Illustrator/

吳靜雯

微博：xiaoguiooo

愛畫畫的 80 後不服老的小姐姐，一生一畫，工作後一直給朋友
們畫一幅畫，可能是她們喜歡的事物，也可能當下發生的一件
事～一生只為一個人畫此一幅～也記錄著我自己的成長。

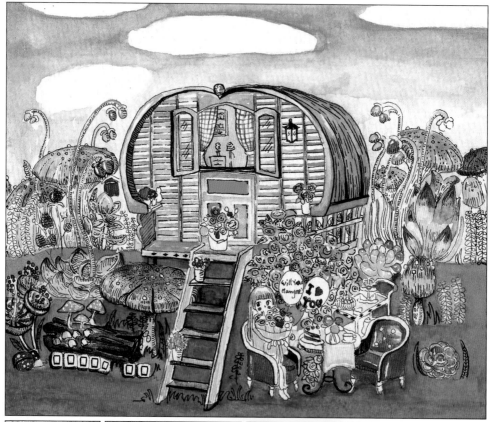

	01		
02	03	04	05

01/For Cynthia
02/2018-Search

03/For 雞娃
04/2017-Sleep
05/For Michelle

Illustrator/

KUNATATA

https://weibo.com/CATDROWINGDOG

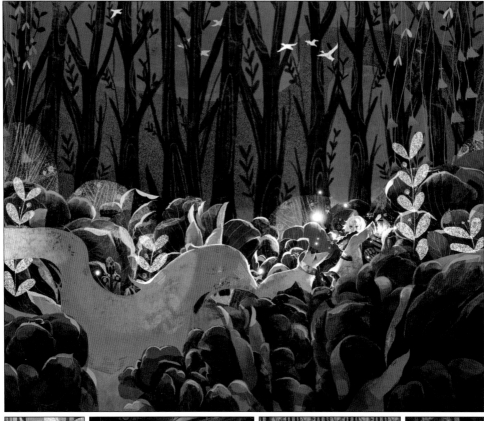

01			
02	03	04	05

01/FOLLOW ME!　　　03/ANSWER

02/當我老了　　　　04/STAY WITH ME?

05/NICE TO MEET YOU

Illustrator/ *KunaTata*

茁茁貓

http://www.zzcat.net/

茁茁貓，本名陳惠靈。90 後，插畫師、IP 設計師。廈門茁茁貓文化傳播有限公司創始人。歪嘰兔原創作者，歪嘰兔是一隻時而乖巧，時而瘋癲，歪耳朵的兔兔。畫畫是一件分享美好與快樂的事，希望能畫成更多溫暖，治癒世界。

01			
02	03	04	05

01/歪嘰兔-海上之旅

02/歪嘰兔-Happy party

03/歪嘰兔-豔遇

04/歪嘰兔-烘培達人

05/歪嘰兔-野餐

Illustrator/

葉順發(發哥)

462010601@qq.com

https://weibo.com/fagecomic/profile?rightmod=1&wvr=5&mod=personinfo&is_all=1

創作漫畫。創意繪畫教學。隱形針頭鞋及保健品代理。土豆網搜「宅男發哥」。

01			
02	03	04	05

01/會飛的花船 03/老年化

02/我思 04/狗布理

 05/濟公

Illustrator/

王净净

65643766@qq.com

http://weibo.com/u/1080842662

自由畫家、職業插畫家。被《動漫周刊》評為中華十大繪本明星畫家，是中國郵政二十套國家版鼠年、牛年賀年明信片和明信片郵資圖繪畫設計者。代表作《不一樣的創意動物繪》現越來越多原作被收藏，大量插畫作品被商用。

01	02	
03	04	05

01/女孩與兔子　　03/紅狐狸

02/紅松鼠　　　　04/精靈

　　　　　　　　　05/貓

Illustrator/

宿因

1183000622@qq.com

眼中光怪陸離，筆下怪力亂神。

	01		
02	03	04	05

01/夜寐　　　03/沒有名字

02/滅蒙鳥　　04/獨立空間

　　　　　　05/愛欲生死

Illustrator/

李 歡

28915795@qq.com

https://weibo.com/dummydoll000

插畫家，大學教師，出版《傀儡娃娃》等繪本漫畫多部，入選《FantasticIllustration》國家插畫集，韓國插畫學會展，日本插畫藝術家 150 人等。

	03
01	04
02	05

01/怪獸甜心-愛麗絲少女

02/怪獸甜心-彩虹少女

03/怪獸甜心-獨角獸少女

04/怪獸甜心-洛麗塔少女

05/怪獸甜心-女王少女

Illustrator/

黎貫宇

276529070@qq.com

黎貫宇，男，滿族，出生於1980年7月25日。於2014年、2016年兩度入選文化部文化產業創業創意人才庫。多次被聘為各大知名比賽評委，2016年被評為2015年度科技創新人物。2016年特聘任太原市動漫協會為動漫藝術大師等。

01	02	
03	04	05

01/應景兒-達利

02/應景兒-梵高

03/應景兒-蓮年有魚

04/應景兒-夢露

05/應景兒-齊白石

Illustrator/

胡凱雋Martin Woo

dualitygraphic@gmail.com

www.dualitygraphic.com

跨媒體創作人，動漫IP主理人，數碼藝術家，從事多年漫畫，插畫，視覺藝術及平面設計工作，作品洋溢著強烈的歐美流行風格及中西合璧的創意，擅長將卡通漫畫形象與中國畫風相互結合，潮流與傳統融合為一，互相輝映。作品多次獲獎，並參與多個大型展覽及入選多本著名設計和插畫年鑑。

01	02	
03	04	05

01/大中華的世界
02/粵港澳號大灣區大展鴻圖
03/少林B-boyz
04/香港浮世繪
05/Stop The War

Illustrator/

154

澤 維 喵 君

2689281337@qq.com

插畫師，畢業於山西傳媒學院動畫系漫畫與插畫方向，目前在
北京，任職於北京灌木互娛，有著長期的插畫繪製經驗。

01	02	
03	04	05

01/秋色　　03/雨後

02/冬夜　　04/滿月

05/晨曦

Illustrator/

申曉駿

360165016@qq.com

微博：RAY曉駿

所在公司：山西灌木文化傳媒有限公司 2016 年參與國家文化部新疆哈密刺繡產品開發項目 2016 年參與國家宣傳部夢娃產品開發項目 2016 年入選文化部文化產業創意人才庫。

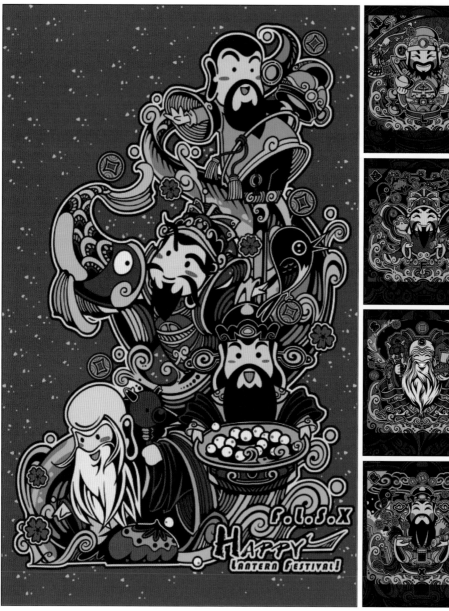

02	01/元宵	03/福	
01	03	02/祿	04/壽
	04		05/喜
	05		

Illustrator/

Subin Lee

biniart@hotmail.com

www.instagram.com/subin0517

I'm an illustrator with a background in traditional Korean Painting. I graduated from University of the Arts London in 2010, Since then I have had my artwork licensed for a range of.

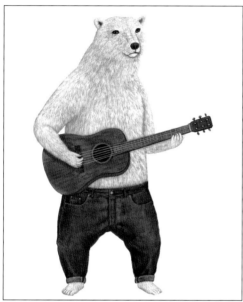

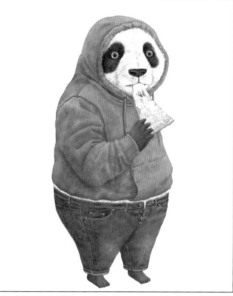

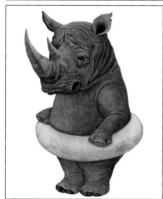

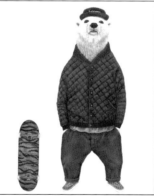

01	02	
03	04	05

01/polarbear guitar

02/pizza panda

03/summer rhino

04/Polarbear skateboard

05/sweater dino

Illustrator/

PIMPA

service@jiihao.com

是一名插畫家、圖像設計師及藝術老師。出生於泰國的台越混血兒，喜歡貓咪。從小熱愛繪圖，有藝術天份的他，高中時期便以最喜愛的貓與人物做結合發展出貓臉人，並成為他的創作代表。

01		
02	04	05
03		

01/Greeting from Thailand

02/Pimpa Party Masterpiece copied project

03/Potato fries eaters Masterpiece copied project

04/Orange Lab

05/Korean Cafe Girl

Illustrator/ PIMPA

3Land

service@jiihao.com

3 Land Studio 於2010年在泰國曼谷誕生。3 Land的角色來自
想像的世界,那邊有許多人,而且不停的創造中,設計師給予
每個角色故事、生命、對話。作品遍及美國、英國。

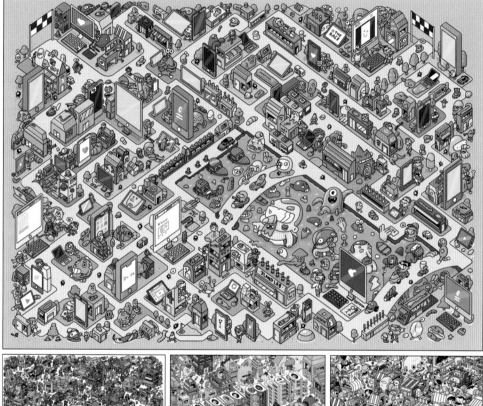

		01	01/3LAND-MAZE	03/original camera
02	03	04	02/New 3Land World	04/Game Over

Illustrator/

張瑞凌

961607139@qq.com

畢業於山東藝術學院設計、北京電影學院 2003 年迄今出版圖書 150 余本,繪本 50 本。星藝網十大星銳藝術家,參加 2017 廣東佛山首屆插畫繪本展、2017 年中國首屆新銳藝術家作品邀請展。

01	02	
03	04	05

01/小悟空的山林

02/晚安的吻在路上

03/小悟空不想長大

04/蜜蜂的花山谷

05/小悟空的童年趣事

Illustrator/ 張瑞凌

周 易

516568520@qq.com

https://weibo.com/1932509134/profile?rightmod=1&wvr=6&mod=personinfo

熱愛線稿的手繪插畫師。

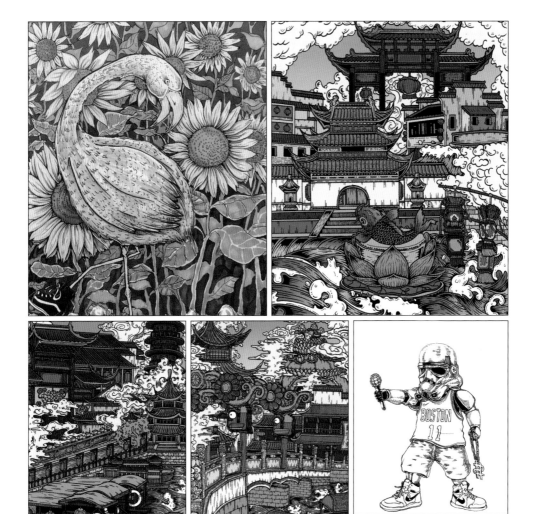

01 | 02
03 | 04 | 05

01/火烈鳥和向日葵

02/南京夫子廟秦淮燈會插畫

03/南京夫子廟秦淮燈會插畫

04/南京夫子廟秦淮燈會插畫

05/暴風兵

Illustrator/ Allen 周

養貓畫畫的隨隨

369652927@qq.com

https://weibo.com/suisuichahua

08 年進入插畫圈，從事古風言情類繪畫，作品多刊登於國內《飛言情》、《飛魔幻》、《男生女生》等多家大型雜誌，簽約台灣喵屋，新月等多家出版社。曾獨立出版唐詩宋詞等插圖詩集。

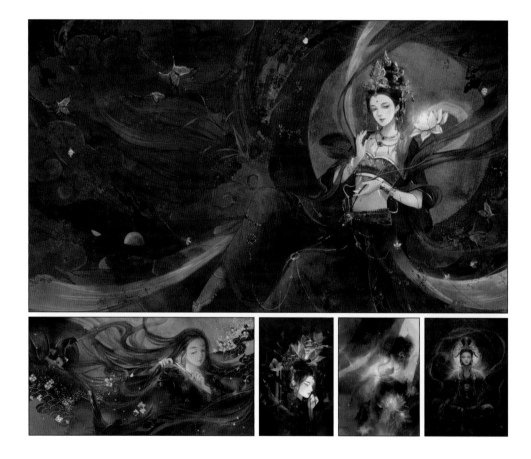

01			
02	03	04	05

01/敦煌仙女

02/煩惱三千絲

03/紅塵之欲

04/山鬼

05/佛光

Illustrator/

羅智文 Onez Rowe

1759741876@qq.com

https://www.behance.net/lovetheworld1995

Obsessions make my life worse and make my work better.

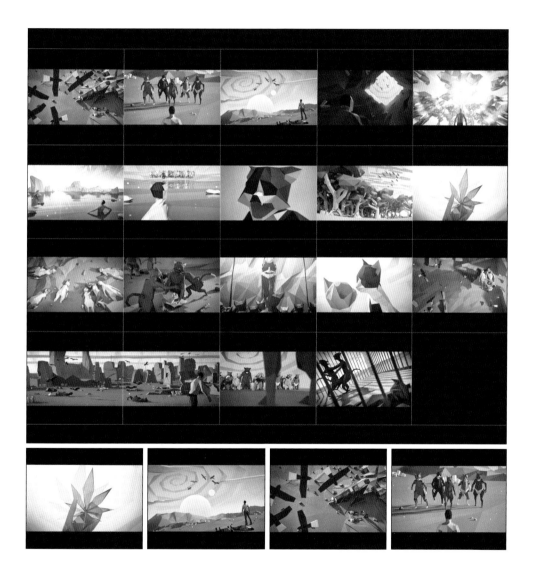

	01		
02	03	04	05

01/總覽

02/迷葉

03/灰色的國

04/飛機是碎了

05/什麼時候來的？我面前，就離我有七八步遠，站著一群人；
一眼我便看清，貓臉的人！

Illustrator/

毛小咪子

344369022@qq.com

https://weibo.com/1268702331/profile?topnav=1&wvr=6

半吊子選手。

01	02	
03	04	05

01/舊玩偶　　03/想吃蛋糕嗎？

02/私語　　　04/噓！

　　　　　　 05/淨化

Illustrator/

王像乾

540173329@qq.com

https://weibo.com/p/1005055241407163/home?from=page_100505&

喜歡畫畫，運動，旅遊，攝影的插畫師。

01			
02	03	04	05

01/聊齋之翩翩　　03/朱自清　背影插圖

02/聊齋之陶生醉死　04/賣衣買書

05/朱自清　漫步楓林

Illustrator/ 王像乾

李研

1403943616@qq.com

微博：@ 晨昏晝夜工作室

畢業於西安美術學院，長期從事設計類工作。喜歡繪畫的各種材料的表現。

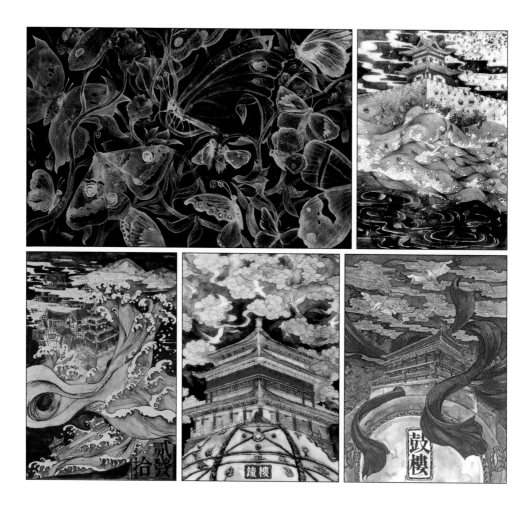

01	02	
03	04	05

01/《蝴蝶》

02/《城牆一角》

03/《門良》

04/《鐘樓一角》

05/《鼓樓的飛揚》

Illustrator/

郭昕宇

64523023@qq.com

https://www.gracg.com/p29206768373890

固執天蠍座，自幼喜愛繪畫，擅長古詩詞，兒童繪本等配圖，
風格古樸淡雅兼具清新自由。

01/十二歲的廣場　　03/綠色的夢

02/林間夢遊　　　　04/夢從海裏來

　　　　　　　　　05/啞了的鐘

Illustrator/

夏瑜卿

443185836@qq.com

常州市工藝美術家協會會員，常州市青年美術家協會會員。本人自幼學畫，從小參加國內外比賽且獲諸多大小獎項。在剛過去不久的第 18 屆中華全國郵展中，中國郵政特邀我創作了 8 張插畫作為紀念明信片贈送給了下屆世界郵聯主：MR.prakob。

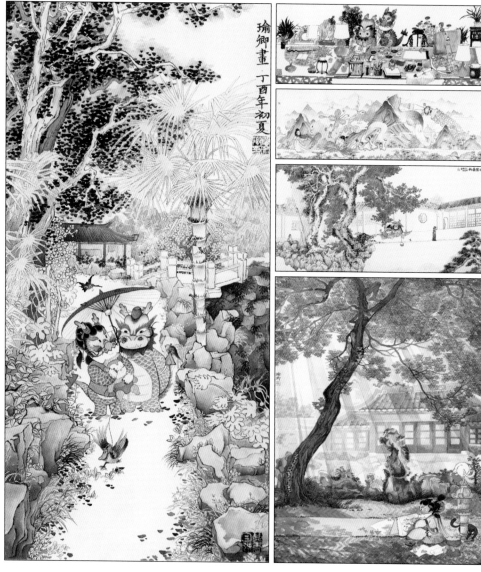

	02
01	03
	04
	05

01/一家三口遊東坡公園

02/工作室寫照

03/茅山搜神記

04/近園垂釣

05/沐光樂魚樹

Illustrator/

● ASAMI SUZUKI

asami.suzuki.ginsabu@gmail.com

https://www.instagram.com/asususu.asususu/?hl=ja

愛知県出身です。デザインやロゴ、イラストなどを制作しています。イラストは線画の手描きのものが得意です。愛着のわく動物や人物などが好きです。

	01	
02	03	04
		05

01/happy 03/dragon

02/everyday 04/cd_jacket

05/summer

Illustrator/ *Asami Suzuki*

KayXie

kayxie45@gmail.com

https://www.kayxie.co.uk/

台北市出身，復興商工廣告設計科圖文傳播組畢業，目前於日本從事平面設計及網頁設計的工作為主，平時也投入攝影及繪畫的領域，未來將積極開發台灣及日本兩地之間共同合作的機會。

	01		
02	03	04	05

01/夏のうなじ美人 03/就是厭世

02/鶴之男 04/想來點復古

05/龐克教主

Illustrator/

● 🇯🇵 rhmk

kujiranosippo.9@gmail.com

https://www.instagram.com/halo_tales

デザイナー、イラストレーター。美術大学卒業後、フリーランスとして挿絵やWEBアイコン、ロゴ等のイラストを主に制作・提供しています。コンセプトは常に、イラストで人々に幸せと癒しを与えること。

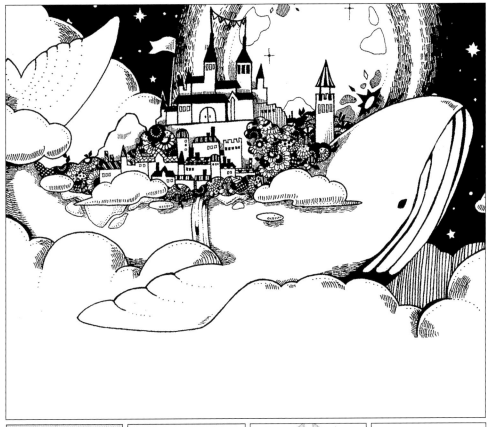

	01		
02	03	04	05

01/HALO TALES

02/鞠金魚

03/しあわせキノコ大百科

04/PARTY

05/懐かしい味

rhmk.

Illustrator/

● sachiko

aputo.art@gmail.com

instagram : sachico_51

2013年よりアーティスト活動開始。仕事を辞めてフリーラン
スのイラストレーターとして、現在は愛知県名古屋市で活動
中。デザインも含め、イラスト活動は商用・アーティスト用
などさまざま。

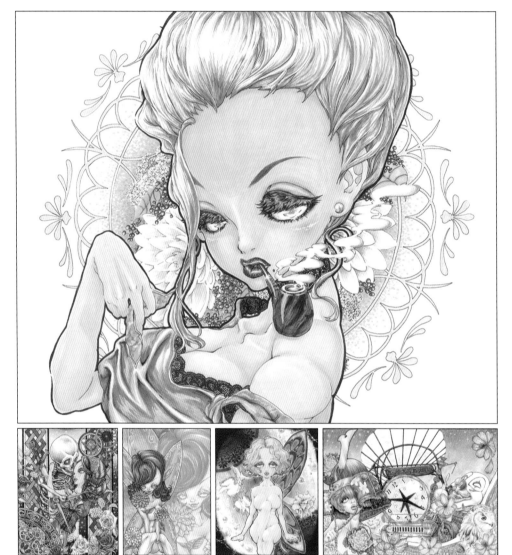

01			
02	03	04	05

01/Pipe(resized)

02/Skull Lover(resized)jpg

03/Fairy

04/Sides

05/Change

Illustrator/ *Sachiko*

● ちゃきん

info@yamadata.com

https://thakin-ye.tumblr.com/

日本在住、愛知県出身のイラストレーター。主にゲームイラストを中心に活動しております。主観と客観、イラストを描く自分と、イラストを見れくれている人の関。

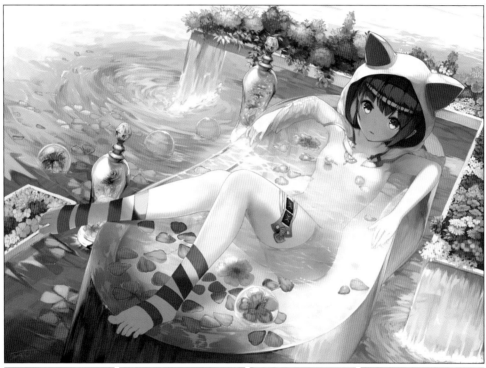

		01		
02	03	04	05	

01/bathroom

02/god_damn you

03/and_dragon

04/sea

05/painter

Illustrator/

173

Yoshitoku Sengoku

info@sengoku-d.com

https://www.sengoku-d.com

日本の関西圏を中心に活動中。ポスター・パッケージなどの
イラストや。

01	03
	04
02	05

01/Sol 03/Invidia

02/Luna 04/Libido

05/Fortuna

Illustrator/

174

● OKAZAEMON

info@okazaemon.co

http://okazaemon.co/

https://www.facebook.com/okazaemon

"プロフィール
character to PR for Okazaki city"

01	03	01/オカザえもん	03/オカザえもん
	04	02/オカザえもん	04/オカザえもん
02	05		05/オカザえもん

Illustrator/ *Okazaemon*

175

Futureman

Futureman@outlook.jp

https://www.instagram.com/futureman3/?hl=ja

レトロフューチャーな世界に住むFutureman達を描いています。

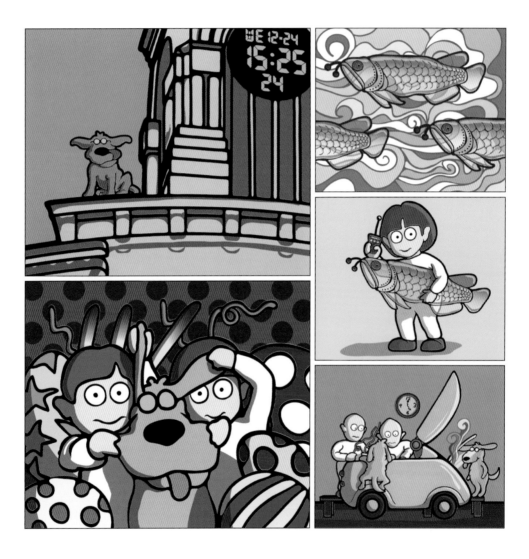

01	03
	04
02	05

01/時計台にラップ

02/ラップのビヨーン！

03/ロボットアロワナ

04/ジェニーとロボットアロワナ

05/Pico製造中

Illustrator/

銀蛇 Ginja

kurorepo001@gmail.com

https://twitter.com/WSnake007

イラストや漫画のフリーのお仕事・創作活動をしています。作風はふんわり癒し系・リアル系が多いです。2回目参加の今回はオリジナルキャラ「雨がっぱのふっ子」がテーマのトリックアート風作品です。お願いします。

01	02	
03	04	05

01/皆で初ハロウィン本番
02/皆で初X-mas

03/十五夜 兎達の宴
04/束の間 休息の出会い
05/ふっ子の初ハロウィン

Illustrator/

 # 藤原 FUJIWARA

https://jpn-illust.com/gallery/B_Chara/130625/index.html

geolllvvv@gmail.com

プロイラストレーターとして年賀状 (postcard)・冊子の挿絵 (Illustrations of a booklet)・童話 (Illustration of a fairy tale)・フリーペーパー・表紙等を描く。"WAFU"style is reputation. Japan Illustrators' Association.

	01		
02	03	04	05

01/笑顔

02/My original 『寿』 design("Application for registration of a Trademark"in progress)

03/狐さん

04/大發利市

05/歲歲平安

Illustrator/

Toshio Nishizawa

2west3419@gmail.com

https://toshioworld.amebaownd.com

ボールペンによる作品や絵本を製作しているフリーイラストレーターです。

01			
02	03	04	05

01/夏の匂い

02/夕涼み

03/紅葉の季節

04/堤道桜歌

05/街の風景

Illustrator/ Toshio Nishizawa

ほいっぷくりーむ

puttitti0148@gmail.com

https://www.rainbowcoloredglass.com/

漫画をこよなく愛する日本のイラストレーター・漫画家。より良い絵を描けるよう日々奮闘中。

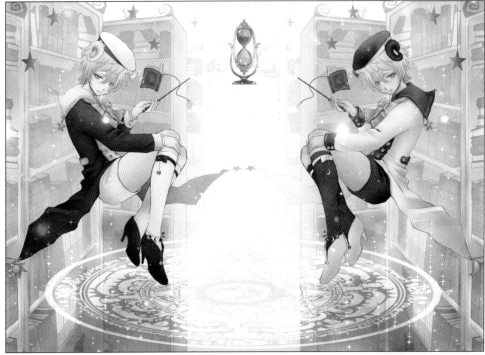

	01		
02	03	04	05

01/羊の刻　　03/最終兵器アリス

02/丑三つの舞　04/もう一人の人魚姫

05/小生意気

ほいっぷくりーむ

Illustrator/

美内

objectmichi@yahoo.co.jp

https://illustrator-michi.amebaownd.com

水彩色鉛筆でイラストを描いています。主に動物の絵を描いています。

	01		
02	03	04	05

01/リンゴ 03/いぬ

02/うさぎ 04/パンダ

05/うさぎ帽子

Illustrator/ *michi*

貞次郎

sadajiro@red.zaq.jp

https://www.sada-art.com/

Photoshopを使用。アイデアやユーモアを使ったイラストレーションで、見ている人にメッセージやイメージをわかりやすく伝わる様に描きたいと思っています。

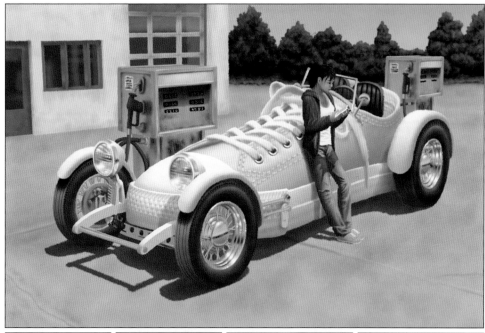

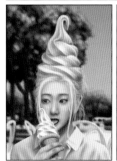

01			
02	03	04	05

01/スニーカー 03/迷路の部屋
02/ソフトクリーム 04/束縛
05/無理無体

Illustrator/ 貞次郎

● mitaka

mtaka0917@hotmail.com

http://fixed-star.sub.jp/

静岡市在住。日本イラストレーター協会会員。「第15回インターナショナル・イラストレーション・コンペティション」最優秀賞など。

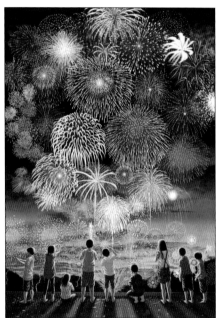

	02
01	03
04	05

01/夜空を彩る　　　03/駅

02/商店街　　　　　04/教室

　　　　　　　　　　05/桜道

Illustrator/ *mitaka*

● うみのこ

uminoco23@gmail.com

www.facebook.com/uminoco/

モンスターやアクションシーンなどのイラストを描いています。

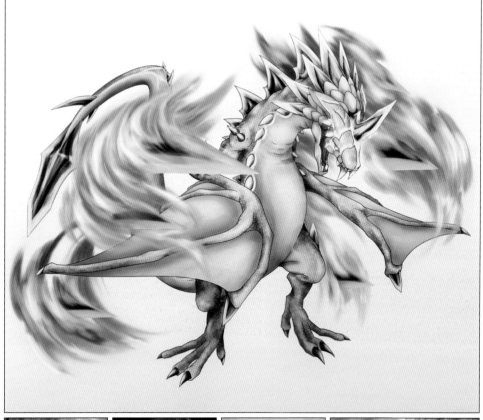

	01		
02	03	04	05

01/剣竜

02/岩砕竜

03/サラマンダー

04/睡蓮

05/強襲

Illustrator/

 # 福來雀

kagu.msk@gmail.com

https://fkrszm.amebaownd.com

福来雀 (ふくらすずめ) 漫画家・イラストレーターとして活動しています。国内外ギャラリー選抜展示、スマホアプリイラスト等に携わるなど仕事への架け橋になればと精力的に活動しています。

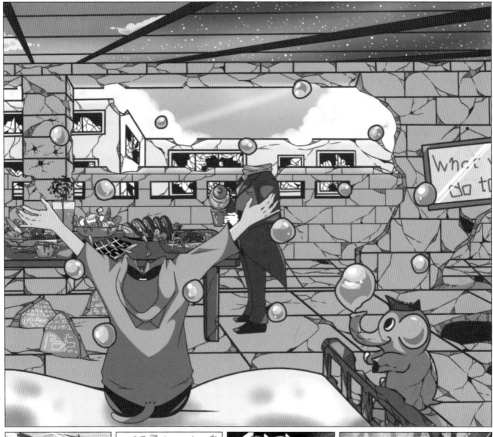

	01		
02	03	04	05

01/廃墟飯　　　03/ナイルの文明

02/海の民　　　04/相対

　　　　　　　05/秘密の童話

Illustrator/ SzM

小萍

pincos002@yahoo.com.hk

https://www.facebook.com/Little2Square/

平面設計學士，視覺藝術教育專業大專文憑，銅版畫專業碩士，現職藝術及設計教育工作。一直踴躍參與藝術創作及文創活動，曾參與多次國際及本地展出。創作類別以版畫及視覺藝術為主，熱愛研究不同材料與顏料的可塑性。

01	02	
03	04	05

01/方舟上的雞太太
02/方舟上的雞先生

03/天鴿之後
04/怪我過份美麗
05/化妝品牌推廣插畫

Illustrator/

蔡容容

choiiongiong@gmail.com

https://www.instagram.com/iamiongiong/

蔡容容,平面設計師 / 插畫家。出生於澳門,現居澳門。畢業於台灣中國文化大學美術學系,碩士畢業於韓國弘益大學視覺設計學系。大學開始奔走異國他鄉,喜愛把生活中每個體悟轉化為素材,當作藝術創作活動的養分來源。

	01		
02	03	04	05

01/完全防備　　03/理想髮型

02/休閒時間　　04/大胃王

05/聚會中

Illustrator/ *JoyChoi*

Hoi

hoiieng@hotmail.com

www.hoiienglai.com

畢業於英國布萊頓大學連續性設計／插畫碩究所。夏天出生、卻更愛冬天。自稱日常冒險家,喜愛從自然變化與細膩的生活百景中尋找靈感。

01	02	
03	04	05

01/Bright Sunny

02/Food is Love

03/Forest Bath

04/Hotpot

05/Black n White

Illustrator/ Hoi

何子淇

samhostudio@gmail.com

https://www.facebook.com/samhostudio/

Since childhood, Chi Kei "Sam" Ho has had a great passion for drawing and making art with his own hands. His work is characterized by rich colors and thick outlines. Recurring motifs in his work are the natural environment and urban city-life. Chi Kei "Sam" Ho received his BFA in Communication Art/Design from Otis College of Art and Design in Los Angeles, CA in 2012. He currently lives and works in Macau, China.

01	02		
03	04	05	

01/elephant of peace and prosperity

02/life is always good

03/growing

04/cheers

05/I am not the only dreamer

Illustrator/

劉安安

laoonon@gmail.com

ononlao.com

澳門自由插畫師，畢業於美國馬里蘭藝術學院插畫系，現多為本地報章及社團畫插畫。

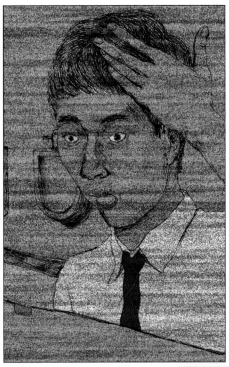
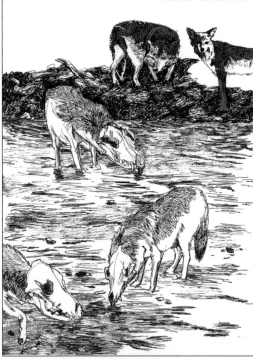

01	02	
03	04	05

01/遲 03/山棯

02/毒 04/順應天命的calling

 05/背叛者

Illustrator/

190

vanda chan

vandachan33@gmail.com

https://www.instagram.com/van.da.chan/

喜歡以幽默和顏色豐富的手法去創作插畫。希望透過插畫可以為讀者帶來一些新想法。Hope to deliver interesting concept to the readers via illustration and let the readers to develop their new ways of thinking.

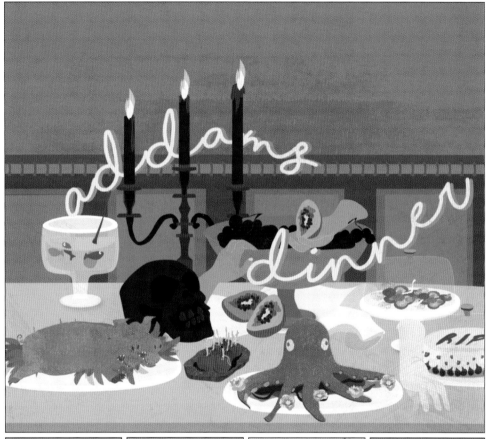

01

02 03 04 05

01/The Addams family dinner

02/Wednesday Addams

03/Pugsley Addams

04/Uncle Fester

05/Morticia Addams

Illustrator/ vanda

<inline_image id="6" /> Siomeng Chan









chansiomeng919@me.com

www.instagram.com/dinoworkshop/

現職設計師及插畫師。2017 年創立「The Dino Workshop 巔爐工作室」。著重平面設計、海報設計、插畫、書籍設計及旅行，風格以靈活多樣及活潑生動見長。多項海報、插畫及字體設計作品曾入選本地、亞洲及歐洲地區展覽和設計競賽。

	01		
02	03	04	05

01/解放

02/汽油惹的禍兒童繪本

03/瘋狂麥斯-憤怒道

04/Dino X 海賊王

05/回收再生計劃

Illustrator/



192

Smallook

lokbe@hotmail.com

www.facebook.com/smallook

80後來自香港，喜歡發呆發夢、自覺讀寫障礙、擁有金魚記性、總是糊裡糊塗、過著無聊人生。在城市裡捱得過寂寞，生活便快樂。

01			
02	03	04	05

01/能安慰自己比較快樂

02/夢想放久了就是妄想

03/時光停住那一刻

04/這個城市太會偽裝！

05/漫畫就是心靈雞湯

Illustrator/

Faye Chan Ho Fei

fayechanhf@outlook.com

www.hofeichan.com

我的作品更像一本日記薄。作品充滿想像和幻象，每一張畫都像在述說著一個獨一無二的故事。顏色是我作品很重要的一個元素，作品靈感也常源於歌曲或書本，然後把這些感覺和理解用專業的技巧變成色彩斑斕的畫面。

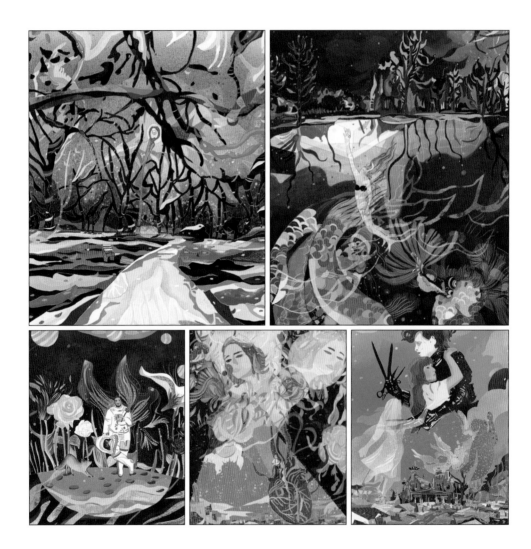

01	02	
03	04	05

01/The End of the Road

02/The Dream

03/Little Prince

04/If You See Her Say Hello

05/Edward

Illustrator/

✿ Benny_275

lauhokpan@gmail.com

https://www.facebook.com/Benny_275-217807355662845/?modal=admin_todo_tour

在小時候我見哥哥畫畫，我也跟他畫，我畫了一隻比卡超，哥
哥他讚我畫得美麗，從當時開始就愛上畫畫。

01	04	
02	03	05

01/手掌　　03/車廂

02/新年　　04/Game

05/武士

Illustrator/

Vicki Cheung Wing Yan

vickicwy@gmail.com

https://www.instagram.com/vickicheungcc/

她喜歡探索生活上的趣事和簡約的東西。

01			
02	03	04	05

01/Summer Girls 03/Sunflower

02/Cheers 04/Sun Umbrella

 05/Cool

Illustrator/ *Vicki Cheung.*

Manda Leung

mandaleung425@gmail.com

https://www.facebook.com/mandaleungillustration

梁佩文，喜歡設計卡通角色，繪畫風格偏向顏色鮮明豐富、可愛。藉著畫作希望帶給別人有開心愉快的感覺。

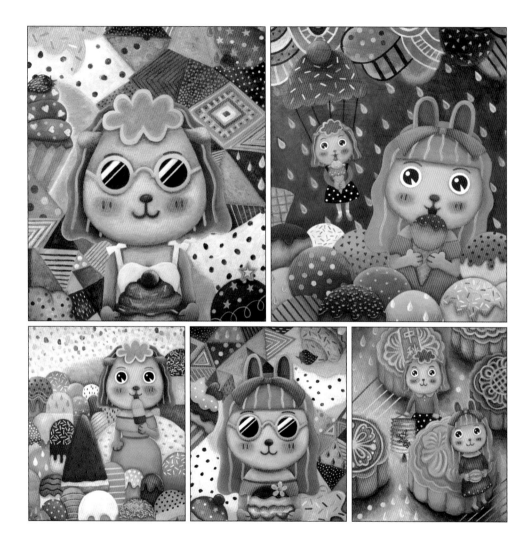

01	02	
03	04	05

01/Sweety Babies Dessert Journey - Barbara's Cupcake

02/Sweety Babies Dessert Journey - Ice Cream

03/Sweety Babies Dessert Journey - Ice Lolly

04/Sweety Babies Dessert Journey - Alisa's Cupcake

05/Sweety Babies Dessert Journey - Moon Cake

Illustrator/

陳小球 CHAN SIU KAU

siukaukau24@hotmail.com

www.siukaukau.com

香港出生,喜歡用畫作來告訴讀者自己的小故事。畫作與各大機構合作,從事有關漫畫、插畫、品牌授權及書籍封面等設計工作。2013年至14年簽約香港東立出版社,出版著作《俗不可耐生活賬》一至三期全彩生活繪本。

01

02 | 03 | 04 | 05

01/港式雞蛋仔
02/玩味童年

03/香港風貌
04/廣西燒味店
05/母親與我

Illustrator/

Alice.B

alicecheungcat@gmail.com

http://www.instagram.com/alroroying/

樂觀貓迷一名，喜歡有趣可愛美好美味的事物，努力創作動人治癒的作品，謝謝！

	01		
02	03	04	05

01/cat taro

02/shoes fairy

03/cat bento

04/fruit day

05/cat fortune

Illustrator/ *alroo*

ISATISSE

info@isatisse.com

www.isatisse.com

www.facebook.com/isatissebyisabeltong

www.instagram.com/isatisse

2014 年 Isabel 創立了自己的品牌 ISATISSE，在她的插畫中，Isabel 使用大膽的顏色配對，特顯她隨性性格，插畫內容大多圍繞身邊與朋友發生的故事，或一些不設實際的奇想。

01		04
02	03	05

01/K歌之王

02/halloween

03/Monday Morning

04/OTLife

05/Reggae Party

Illustrator/ ISATISSE.

KEi

kei171213@hotmail.com

https://www.instagram.com/cormo_corner/

喜歡透明水色，渲染夢想的小時光。

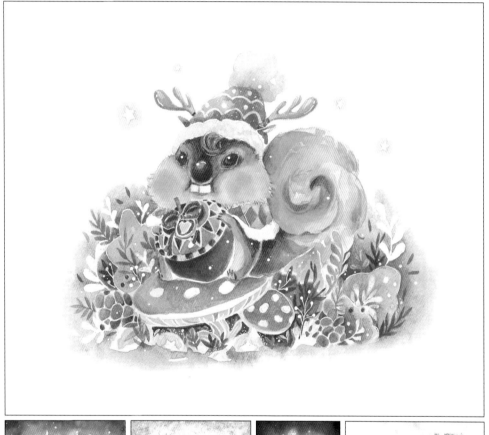

	01		
02	03	04	05

01/Blue Whisper

02/Our little world

03/Merry X'mas

04/The little dream

05/Art market

Illustrator/

Ann Petite

annachan0315@gmail.com

www.instagram.com/ann_petite

主職為化學研究實驗、業餘為藝術創作。創作靈感來自顯微鏡下的影像。透過小紅帽女孩Ann於我創造的微世界內，一次又一次的冒險及經歷，分享我的想法和感受。

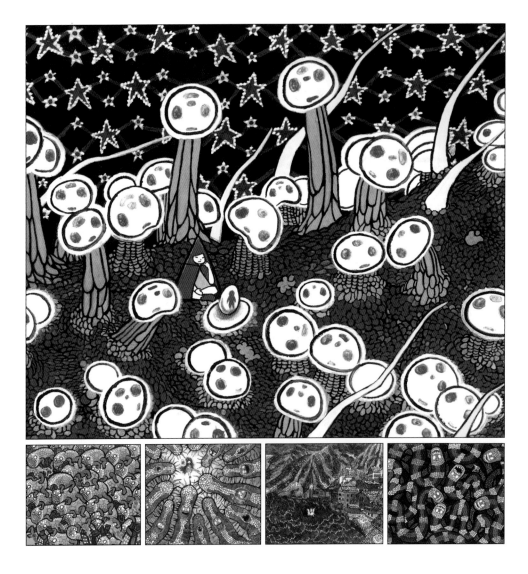

01			
02	03	04	05

01/Wonder In The Wonderland

02/The Invasion

03/In The Name Of Love

04/Now I Understand What You Tried to Say to Me

05/Against The Betrayal

Illustrator/

DANIEL CHANG

smartpointdesign@gmail.com

https://www.facebook.com/hksketchgroup

鄭國超 Daniel Chang，設計師 / 攝影師 / 插畫師，專長運用 ipad 工具繪畫出精細的寵物、人物等等各種作品及對有興趣用 ipad 學習繪畫的朋友分享。

01			
02	03	04	05

01/Poodel_feyfey 03/Pug

02/Labrador 04/guidedog-BB

05/papillon

Illustrator/

Cyrus Wong

cyrussart@gmail.com

https://www.facebook.com/Cyrussart/

https://www.instagram.com/cyrussart/

色彩和存在於現實世界的陰暗，形成一份矛盾。作品和觀賞者像在進行一場對話，令人重新思考和嘗試更透徹地觀看這個世界。

01	02		01/迷。失	03/迷宮
03	04	05	02/星	04/遮蔽的天空
				05/藥

Illustrator/ *cyrus*

鄧喂

ra@arra.hk

鄧喂，八十後，香港製造。○八年畢業於香港理工大學設計學院，一二年成為香港插畫師協會專業會員。相信商業能體現藝術，藝術能融入商業。現全職學習做人兼職廣告美指、插畫。他的作品屢獲多個香港及國際性獎項。

01	02	
03	04	05

01/魚仔-星球篇

02/魚仔-偷拍篇

03/魚仔-成長篇

04/魚仔-泡泡篇

05/Watsonswater綠色聖誕

Illustrator/

廖智仁

codyganbadehk@yahoo.com.hk

facebook.com/codyanhk

自稱「高地仁」，常作出連串奇怪的假設為樂，為自家創作努力。
高地仁的世界觀以規律工整的眼睛，觀摩描繪新奇趣怪的生活
記錄！便分裂出另一個自己來提醒自己～「思考多正面」
香港插畫師協會會員。先後替多個不同媒體、展覽製作宣傳插
畫創作。

01	02	
03	04	05

01/北極熊的聖誕

02/出動吧

03/Run_to_you

04/Headhunter_音樂會宣傳插畫

05/The_Internet_樂隊宣傳插畫

Illustrator/

狩谷川

yitian683@gmail.com

Hi，我叫狩谷川。平時喜歡畫畫、看電影和玩游戲，最喜歡宅在家里畫漫畫。希望以後創作更多的作品！

01			
02	03	04	05

01/巴西舞女　　03/異國舞女

02/希臘舞女　　04/夏威夷舞女

　　　　　　　05/唐朝舞女

Illustrator/ 狩谷川

207

Sylvia Yeh

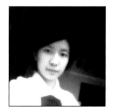

sylviayeh28@gmail.com

https://www.facebook.com/sylbaakhill/@sylbaakhill

Instagram：Sylbaak Hill

Sylvia Yeh, worked professionally as an animator. Painting has always been her interest as demonstrated on expressing pet's journey of life as well as the beauty of nature, age of industrialization, culture and heritage. Gone through various iterations, sculptures and art pieces she forms her modern-day style. Sylbaak Hill as the start of the stories, her initiation of the universe...

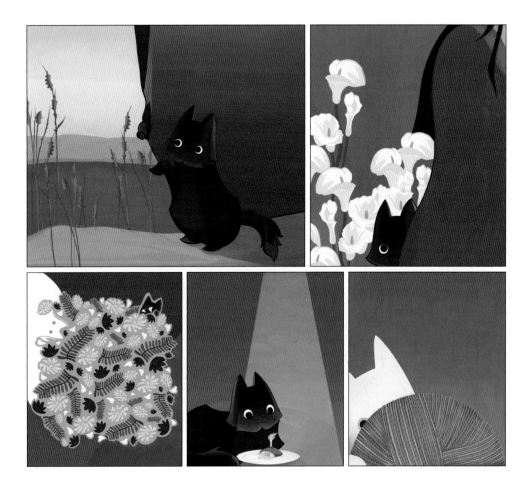

01	02	
03	04	05

01/Waiting For You

02/The Black At The Back

03/Don't Find Me

04/Happy Birthday To Me

05/In My Eyes

Illustrator/

Gloria Poon

wingloria@gmail.com

https://pigpigheadfamily.wixsite.com/pigpighead

香港自由插畫與設計師，2017年創作了品牌「豬頭家族」。喜愛以隨性活潑的筆觸、線條描繪生活點滴，表達對生命及心靈世界的關懷和熱愛。希望讓更多朋友因著插畫感受到幸福和喜樂。

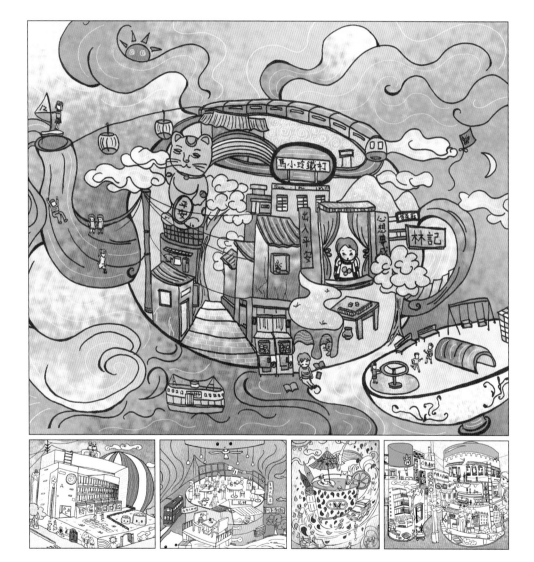

01			
02	03	04	05

01/Teapot

02/School Bag

03/Steamer

04/Ice cream

05/Hot Water Bottle

Illustrator/

209

Natalie Hui

nat@chikatetsu-n.com

www.natalieillustration.com

"Natalie is an illustrator from Canada, currently based in Hong Kong. Her watercolour paintings are characterized by a cast of colourful characters and detailed nostalgic buildings. Most of her illustrations are spontaneous and intuitive. She wants people to appreciate the immense variety of colours that surround them. She works with a variety of clients on educational, cultural and socially driven projects bringing forth a positive and uplifting message through her illustr&tions."

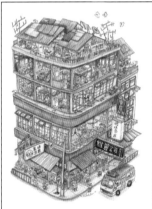
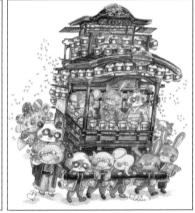
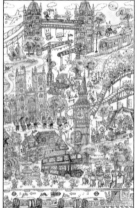

01	02	
03	04	05

01/Cheer Up, My Friend

02/Next Stop, Your Dreams

03/Friendly Neighbourhood Tong Lau

04/Matsuri, Festival

05/City Series-London

Illustrator/ chikatetsu-n...

Moon Hung@熊貓日和

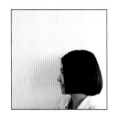

moonhung5@gmail.com

www.pandahiyori.com

始於2016年，這裡的熊貓就像日常生活中隨時隨地會遇到的你我他，沒有大道理，只有好好過生活的樣子。希望大家能透過熊貓的眼睛去觀察身邊的人事物，用心感受生活的美好。有熊貓的日子就有好心情，快樂就是如此簡單：）

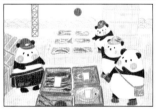

02	01/貓咪理毛店內部	03/休息在汗蒸幕
03	02/烤魚與檸檬	04/熊貓師傅的壽司店
04		05/熊貓師傅入貨中
05		

01

Illustrator/ Moon ☺

211

Momomonster

rt205110996@yahoo.com.hk

http://www.facebook.com/momomonster.hk

I am a freak illustrator and comic artist. I have always loved drawing something strange since my childhood. I am obsessed with cartoon, monsters, beasts, real depictions of graphic content movies. I believe everything has a spirit, eyes, flesh and blooding with feeling. Their presence made me feel delighted and smash depressed real world.

01	02	
03	04	05

01/Zombie pizza

02/小飛象八爪魚

03/迫在異空間的漢堡

04/崩崩跳的三層漢堡

05/深海冬甩魚

Illustrator/ *Momomonster*

MOK

mokyun1223@gmail.com

http://mokyun1223.wixsite.com/myartjourney

也許生活就是這樣千姿百態，充滿希望，卻又伴隨迷茫，時而
傷痕累累。希望把生活中每一個難忘的瞬間，化成種種可愛的
女孩子，而你我，都能找到內心的自己。

01	02	
03	04	05

01/小粗腿　　　03/自然捲

02/小雀斑　　　04/高度近視

　　　　　　　05/掉頭髮

Illustrator/ MOK

陳美黛

chanmaydoy@gmail.com

www.chanmaydoy.com

www.facebook.com/chanmaydoy

來自香港，曾在廣告及環保界工作。後來到台灣民宿畫牆壁、有機農場耕作。自2012年始為歌劇、音樂劇繪製海報；商業機構和慈善組織製作廣告插畫等。近年實踐綠色生活，個人創作的主題亦趨向探討人與環境的關係。

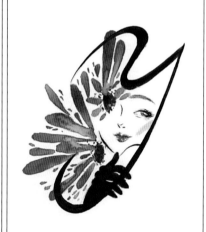

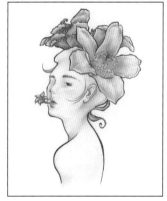

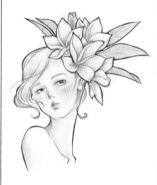

01	02	
03	04	05

01/大人之零食_白兔糖

02/Lady A to Z_Y

03/香港花兒朵朵_木棉

04/香港花兒朵朵_雞蛋花

05/糖果屋

Illustrator/ *maydoy*

Mavis Chan

mavis@studio-expedire.com

https://www.studio-expedire.com

http://www.youtube.com/StudioEXPEDIRE

陳海慈的作品均以中國畫傳統技法為本，滲入西方畫風，以一個嶄新面孔去演繹現代中國藝術。她希望大眾能摒除對傳統中國畫觀念，可看到中國畫非一定被拘泥於傳統的題材。以達至一個可新、可舊，可傳統、可現代的概念。

01	02	
03	04	05

01/deer
02/van
03/crying girl
04/butterfly
05/rabbit

Illustrator/ 日月不住空画社

Maf Cheung

mafcheung@gmail.com

Facebook：無限放空

佛系90後。

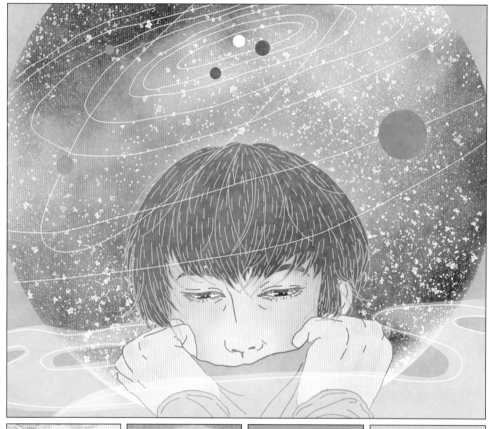

01			
02	03	04	05

01/自我中心 Our Own Universe

02/窮人恩物 HK poor people_s great meal

03/被命運擊倒的巨人 The Giant Knockdown by Fate

04/塌鼻君

05/晚安 塌鼻君

Illustrator/

Lolohoihoi

lolo@lolohoihoi.com

https://www.facebook.com/lolohoihoi/

Aubergine Story - lolohoihoi 路路和海海故事圍繞家庭和朋友的愛、人與人之間的關心。盡情創造快樂，留下美好回憶。過得快樂就要保持良好心境，感受身邊一直擁有的幸福事。豐盛的生活不是從物質滿足，而是分享。能找到愛，才是富裕。找到真愛，人生便有意義。

01			
02	03	04	05

01/lolo on fire

02/lolo say love

03/lolo at Space

04/lolo at Greek

05/lolo Relax

Illustrator/ *lolohoihoi*

Jan Kwok

jan08082013@yahoo.com.hk

www.ink-tattoo.com

Facebook：香港 - 北京魂紋身刺青 ink tattoo studio

Instagram：jan.kwok_hk_tattoo_artist

JAN KWOK-香港紋身藝術家，於2005年成立《北京魂刺青》，一直醉心於紋身藝術。我的理念是把另類而非主流的創作紋在身上，當中帶有重金屬音樂、反叛、超現實、邪惡及死亡的意念，創造出特有的暗黑藝術風格。

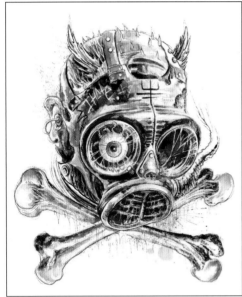

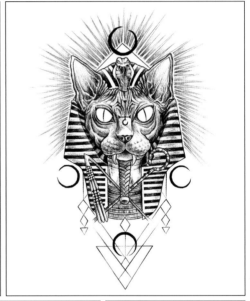

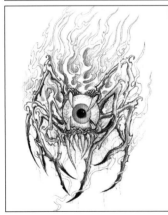

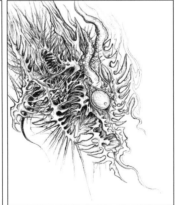

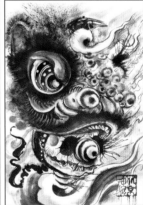

01	02	
03	04	05

01/#0

02/PHARAOH

03/SPIDER EYE

04/龍・魂

05/黑獅

Illustrator/ JAN Kwok

Jan Koon

janjankuen@yahoo.com.hk

www.facebook.com/Dreamgirlandboy/

Jan Koon原是名社工，後投入插畫行業並創作以「愛」為主題的Dreamgirl & boy，透過插圖工作以另一個形式延續社會工作的信念，相信跨界別的化學作用，創造另一個獨有性的繪畫空間。現建立個人品牌及與不同商業品牌合作。

01	
02	04
03	05

01/有你在...到處都是快樂...

02/有你...沒有懼怕...

03/跟你在一起...也愛上寧靜...

04/你就是這麼可靠

05/幸運遇上你...

Illustrator/

Wing Lo

winglo.wing@gmail.com

https://www.facebook.com/wing.lo.5030

Wing Lo榮藝術設計工作室創辦人之一，平面設計師和插畫師。與合伙人共同創作lolohoihoi品牌。另外，她以個人獨立風格創作Itchyhands。Itchyhands理念是「把創作的慾望帶來世界」。

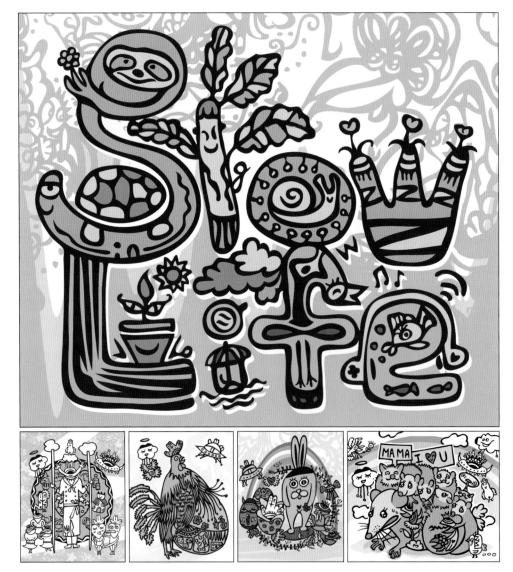

	01		
02	03	04	05

01/Slow Life

02/Mysteries of a Chef

03/Mysteries of a Chicken

04/Mysteries of a Rabbit

05/Ma Ma I love you

Illustrator/

Gary leong

garyiillustration@gmail.com

www.facebook.com/garyi.illustration

www.facebook.com/mrgary17

www.instagram.com/garyi.illustration

www.instagram.com/mrgary17

創立品牌Gary illlustration，善於描畫各種人物的表情動作，風格種類多元化，系列作品包括：《香港舊陣時》、《Missing Piece》、《Mr Gary》。

01	02	
03	04	05

01/Missing Piece - Look Cool?

02/香港舊陣時 - 演員

03/Mr Gary - Daily

04/Mr Gary - On Vacation

05/Mr Gary - Help

Illustrator/ *garyi*

Gabriel Li

yoy.gog@gmail.com

https://www.facebook.com/deafive/

Gabriel Li is an illustrator and game artist born in Hong Kong. He was used to be a product designer. After finished an local illustration course he become full member of Hong Kong Society of Illustrators and fully concentrated on the career of illustrator.

```
        03
01  ┤
        04
02  ┤
        05
```

01/fox_spirit 03/over the origin of species

02/ratzilla 04/salom siren

 05/zombear

Illustrator/

dodo lulu

dodolulu@dodolulu.com

www.facebook.com/dodolulu.design

香港插畫師，擅長繪畫女孩，喜歡從生活日常中取得靈感，刻畫女生的內心。作品是插畫師探索美好生活的衍生品，希望讓感同身受的人知道有人結伴同行。

01	02	
03	04	05

01/Branches

02/Summer ease

03/At bus stop

04/Some yellow umbrellas

05/Girls with flowers

Illustrator/ *dodolulu*

Daisy Dai

Daisy Dai，Goldenfairy Studio創始人，手繪插畫師，藝術愛好者，熱衷於繪畫創作，並喜歡與孩子們一起畫畫。目前與多家藝術、教育及出版機構合作，曾出版繪本《看著你長大-Jasper的小小世界》。
同時運營微信公眾號： Goldenfairy_drawing

03 | 04 | 05

01/ 星空

02/ 秋天來了

03/ 遠方

04/ 飄雪的節日

05/ 新春

Illustrator/

🏵 失魂魚

christinaleung0.0@gmail.com

https://www.facebook.com/fiscgo/

魚魚是個喜歡畫畫和創作故事的夢境小廚師,最愛在夢中找尋食材,以笑聲作調味,再用溫情慢火悉心烹調。之後呢……滿載歡樂的美食就做好咕!魚魚希望透過這些美食,可以帶給他人力量,也讓人的內心感到歡欣與快樂。

01			
02	03	04	05

01/下午茶時間
02/魔法士多啤梨園
03/與熊貓為伴
04/甜甜音樂會
05/捉魚記

Illustrator/

劇肥

cathyhung@gmail.com

https://www.facebook.com/CathyWatercolor

Cathy（劇肥）喜歡以淡淡的水彩，隨性的筆觸，描繪出發自內心的那片純真，筆下角色「My Little Girl」是每個人內心的小孩，擁有率真個性，沒有大人的顧慮，遇見喜歡的人或事，會直接表達愛意；對於夢想，更會勇敢地去追求實踐。

	01		
02	03	04	05

01/camp 03/be with you

02/xmas 04/cat

 05/cook

Illustrator/

 # Agnes Wong

wyy.agnesillustration@gmail.com

https://www.instagram.com/wyyagnes_illustration/

Agnes, who works in hospital, loves art and drawing very much. She also did design stuffs for public events in hospital, charities or NGOs. Using her free time to record her feelings of life and death from work and daily living, she feels her life balanced.

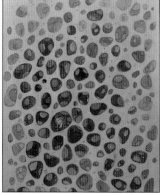

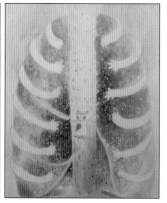

01	02	
03	04	05

01/Cardiovascular_Heart · keep pumping

02/Eukaryotes_Cell · cycle of life

03/Genetics_Hair · sign of living

04/Haematology_Bone Marrow · factory of dream

05/Respiratory_Lung · breath wholeheartedly

Illustrator/

GENE

eugene94low@gmail.com

https://eugenelow.artstation.com/

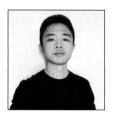

我過去就讀大馬藝術學院，主科是插畫，畢業後因為對電影說故事的方式感興趣，所以決定往概念設計的行業發展。如今我的畫風是插畫以概念設計融入一體，帶出不一樣的風格。

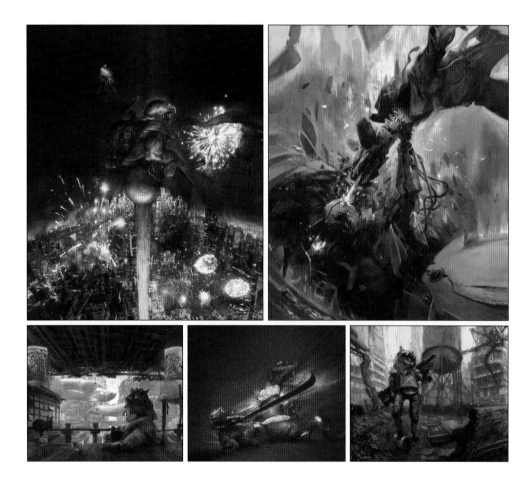

01	02	
03	04	05

01/Frog In Well 03/The Assasin

02/Extermination 04/Cut Through Fear

 05/Cyber War

Illustrator/

ARTOFCHRIS

artofchris@hotmail.com

www.instagram.com/artof.chris

Art has always my hobby since I was young, the passion is still burning in my blood and it's something that I can't live without.

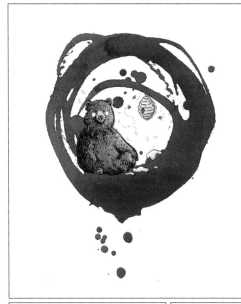

01	02	
03	04	05

01/Bear

02/Flamingo

03/Panda

04/Hen Chicks

05/Shiba Inu

Illustrator/

Sandy Lee

sandy.solihin@gmail.com

http://instagram.com/ashionglee

An award-winning artist who draws and experimenting through imaginary Worlds of illustrations.

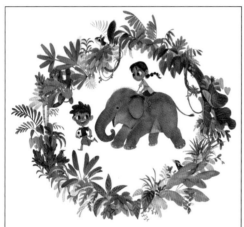
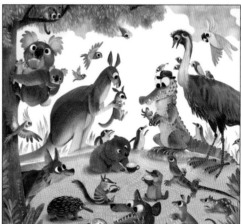

01	02	
03	04	05

01/Elephant Buddies

02/Crocoppuccino

03/Children of The Sea

04/Rooster Year

05/Dog Year

Illustrator/

Auntie Oscar

Askauntieoscar@hotmail.com

www.oscar.sg

自幼因家貧當童工，養成愛隨處塗鴉做白日夢的性格。93 年畢業於新加坡南洋藝術學院，後獲藝理會獎學金到英國聖馬丁藝院取學士學位。歸國回母校任職。空餘之暇以沙畫表演為東南亞貧困鄉村小孩籌款築夢。

```
        01
02 | 03 | 04 | 05
```

01/檳城小憩
02/再見易奴卡

03/逗蟲
04/拖鞋

05/鬱悶

Illustrator/ Osca

Beatrice Eugenie Ho

beateugenie@gmail.com

https://www.facebook.com/beatrice.eugenie/

Beatrice Eugenie Ho 是位為生活的平凡點綴些怪異及樂趣的插畫師。她總是覺得越是長輩的人越是充滿童真，而她也為著喜歡簡單美的人而創作。

01	02	
03	04	05

01/Pass The Idea

02/秋之侘寂

03/Winter Magic

04/Which in The Valley

05/Stoic

Illustrator/ *BeatriceHo.*

232

Bryan Tham

bryantham.dls@gmail.com

https://www.instagram.com/bryan__tham/

Everything under the cloud is a mist.

01	02	
03	04	05

01/despair

02/fall away

03/wicked

04/clouds of mist

05/wrath

Illustrator/

 # YUU

tsukiyu0519@gmail.com

https://www.facebook.com/yukira1919/

I am an artist who like to draw portraits. This is
because, I found that emotions are very precious and the
best way to convey it is through portraits. Each portraits
has its own story behind, and I find it very interesting to
explore. I also like to express myself through the
emotions and colours from the portraits.

01	02		01/Tender	03/Revive
03	04	05	02/Passion	04/Melancholy
				05/Serene

Illustrator/

Colette

cooly_a@hotmai.com

www.cisforcolette.com

Children's illustrator based in S'pore who captures those little magic moments of life & turns them into whimsical playful illustrations.

01	02	
03	04	05

01/The Starkeeper

02/The Lone Explorer

03/Friends From Afar

04/The Homecoming

05/Cycling Amongst The Shophouses

Illustrator/

Emily eng 黃琬晶

emilyeng0816@gmail.com

www.facebook.com/gongbenwugua9487

停下腳步，靜靜的看著大自然的每個角落，靈感從中而來，用插畫記錄每一個在不起眼的角落發生的小故事。

01	02	
03	04	05

01/草莓牛奶機 03/日式便當

02/消夜 04/沒靈感

 05/失蹤的小鞋

Illustrator/

Jazhmine

jazhmine.ang@gmail.com

https://www.instagram.com/jazh.mine/

Through dissecting and assembling objects, I seek to explore unique meanings within the mundane.

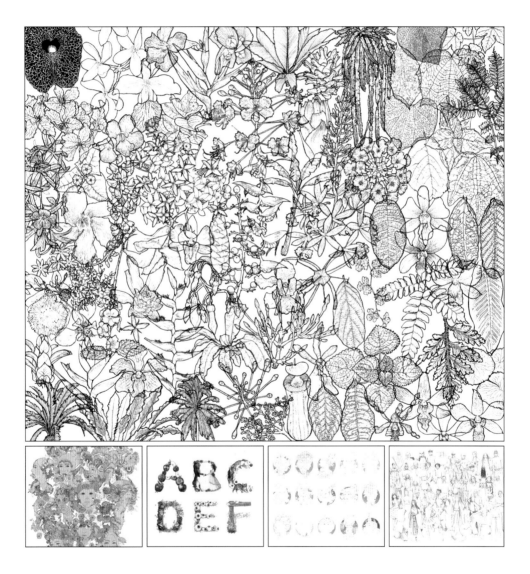

01

| 02 | 03 | 04 | 05 |

01/Secret Garden

02/What It Means To Be A Woman

03/Fairy Tales

04/Floral Feast

05/Clothed In White

Illustrator/

Joey Su

joeyszh94@gmail.com

https://www.instagram.com/joey__art/

Graduated from University Malaysia Sarawak with a major in Animation Design in 2017, Currently I'm an animator in Malaysia. Drawing is my hobby since I was a kid. Always keep learning to improve my drawing skill.

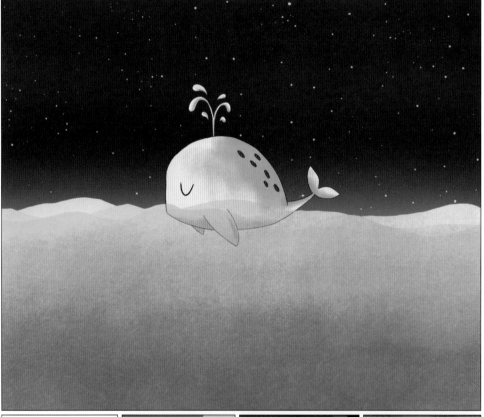

01			
02	03	04	05

01/The Calm Whale

02/Be Yourself

03/Little Chun Li

04/Koi

05/His Red Umbrella

Illustrator/ *Joey*

Khor Vie Nie Cath

vieniekhor@hotmail.com

https://www.instagram.com/cath_inthecloud/

喜歡畫畫的普通人。

01	02	
03	04	05

01/Madness 03/Witch

02/Dreamy 04/Breathe

05/Midori

Illustrator/

Kong Yink Heay

yinkheay@gmail.com

www.instagram.com/yinkheay_art

Creating art is Yink Heay's a hobby. Majority of her art revolves around nature. Recently she saw many news about the effects of plastic pollution on sea animals and decided to create a series of illustrations showing sea animals with small towns on them to raise awareness about ocean pollution.

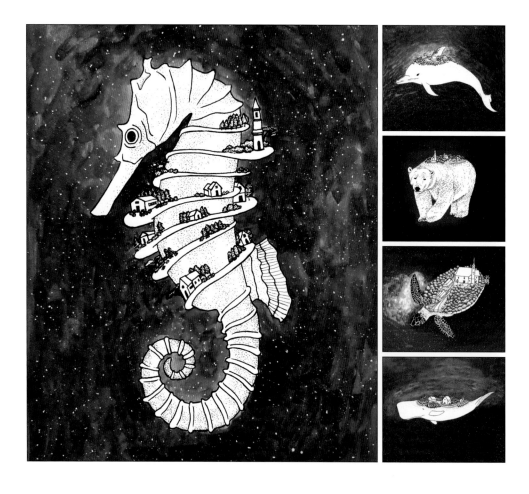

	02
01	03
	04
	05

01/Sea Horse 03/Polar Bear

02/Dolphin 04/Sea Turtle

 05/Whale

Illustrator/

YujiYuan

yujiakayuan@gmail.com

https://www.artstation.com/yujiakayuan

Instagram：yujiyuan_art

Simplicity it always reflect my life and my drawing too.
Eliminate those unnecessary so that your heart and goal
will be clear.

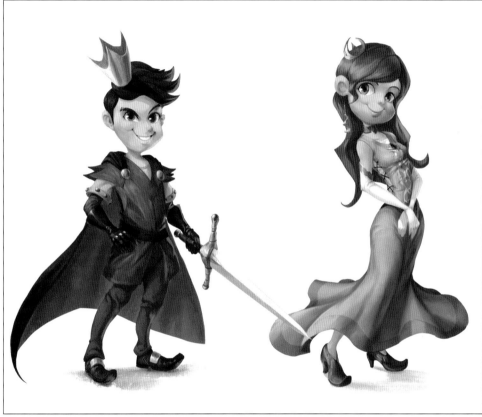

```
      0 1
02 | 03 | 04 | 05
```

01/Kingdom2 03/Aurora

02/Shine of Light 04/Fiona

05/Kingdom

Illustrator/

SCONG

bennyscong@gmail.com

www.scong.net

A doodle noodle addict raging against the sham & drudgery of an architecture profession. I am SCONG!

01	02	
03	04	05

01/Fu Lu Shou Tri Stars

02/Full Metal Pu$$y Xray

03/Journey to the Freaking West

04/Out Ta Get Me

05/Sham and Drudgery of Work Bloody Work

Illustrator/

Shermen Chu

shermen1012@hotmail.com

https://www.facebook.com/shermen.boon

畫畫是我的興趣，也是我的工作。投入畫畫時，心就像在旅行。

01	02	
03	04	05

01/遇見

02/樓上的音樂盒

03/秘密

04/蛻變

05/樓上住了新的朋友

Illustrator/

Sithsensui

sithsensui@gmail.com

https://www.facebook.com/sithsensui/

A fulltime storyboard freelancer, trying to become a successful illustrator.

01	02	
03	04	05

01/Amaya The Nekomata

02/Hel The Giantess

03/Oyuki The Yuki Onna

04/Undine The Limoniades

05/Ianthe The Violet Flower Elf

Illustrator/

Te Hu

huteford@gmail.com

https://www.artstation.com/huteford

I'm an artist who pursue Fusion of Technology and Asian aesthetics.

	01	
02	03	
04	05	

01/Sanjunsanjando

02/Drum Clan

03/God Of Wind Thunder

04/Ceremony Of Torii

05/Mantra

Illustrator/

Teh Chya Chyi

chyachyi@gmail.com

chyachyi.com

Chya Chyi a.k.a CC, is a Malaysia based illustrator, graduated from Dasein Academy of Art. She is often described as cool-headed, but her works show otherwise - warmth, imagination and sometimes aggression. Constantly inspired by things and experiences in daily life, she practices visual-problem solving, and believes collaboration is a great way of learning to spark new ideas. working from her own studio, CC provides illustrations and design for but not limited to branding, mural, packaging, print, animation video and books. She hopes to become a children picture book illustrator one day, and bring her work to stage and theatre production.

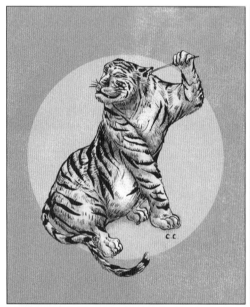

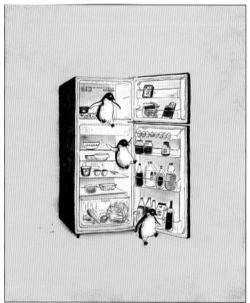

01	02	
03	04	05

01/Need Some Peace

02/Find Way Home

03/Storm

04/Farewell

05/Long Awaited

Illustrator/

🇲🇾 Tham Yee Sien

tham821@yahoo.com

https://www.facebook.com/thamyeesien

無所不插，無所不美。

01	02	03
04		05

01/Water 03/Ray Charles

02/Logan 04/Woman

05/Bruce Lee Series2

Illustrator/

 # Trivialities

triviagoh@gmail.com

www.trivialities.com.sg

Trivia Goh is an artist illustrator whose works revolve around documenting otherworldly characters and places.

01	02	
03	04	05

01/Sheets

02/Mooshkin

03/Stagmy

04/Phaigrus

05/Callaby

Illustrator/

歪兔 WY VINZ

wyvinzart@gmail.com

www.instagram.com/wyvinz / www.facebook.com/wyvinz

自喻為一隻每天都在努力畫點什麼的兔子，卻很矛盾地對兔子無愛。喜黑白、好單色、貪眠睡、愛創作。為了讓藝術與生活完美相融而努力中，請各位多多指教。

01	02	
03	04	05

01/逆　　03/繪械

02/神　　04/兔

　　　　05/少

Illustrator/

Vist

weycen@gmail.com

www.facebook.com/vistoryconcept

那一年提起勇氣辭去工作，毅然踏上追求自己夢想的旅途，選擇了成為圖文作者。目前在創建VISTORY-插畫品牌。同時也在創作「藍熊的夢想旅行」圖文作品。「夢想，讓我們找到屬於自己的位置，做自己的超人。」

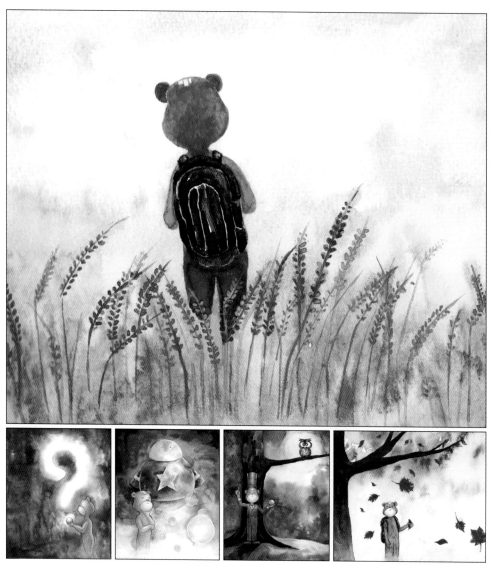

	01		
02	03	04	05

01/麥子的生命

02/疑問

03/創造想象

04/讓夢實現

05/放開才能捉住下一次

Illustrator/

lav.yeknomster@gmail.com

http://www.instagram.com/yeknomster

Yeknomster draws abstract-comic doodles, inspired by the complexity of life's events.

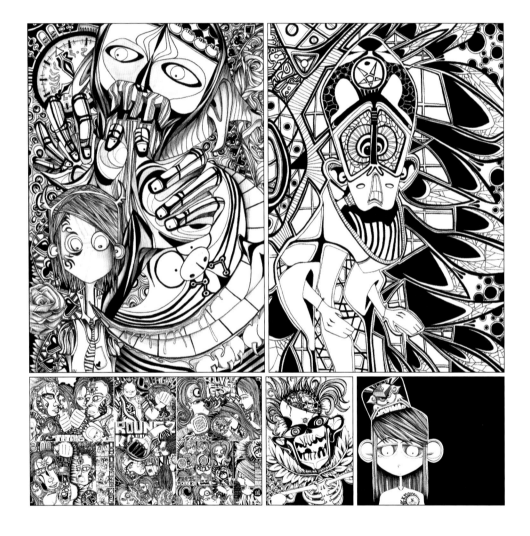

01	02	
03	04	05

01/Alice In Wonderland

02/Left Behind

03/Clash Of The Titans

04/Woohoo

05/Finding Me

Illustrator/

terra

wintrynoir@gmail.com

https://www.facebook.com/wintrynoir/

https://www.instagram.com/wintrynoir/

每畫了一張，就少了一張可畫。時效裡盡情用畫傳達：)

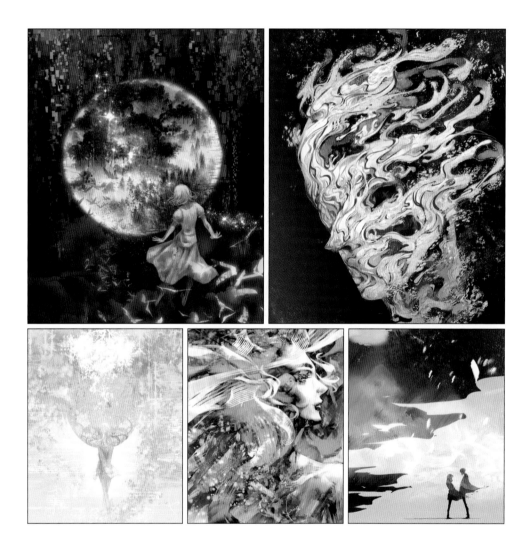

01	02	
03	04	05

01/night 03/day

02/form 04/cross

05/companion

Illustrator/

Qiara Teor

qiara_236@hotmail.com

https://www.behance.net/qiarat

I'm short and I draw things.

01	02	
03	04	05

01/Gigantic - 心魔
02/Crooked - 曲折

03/Shattered - 回憶的碎片
04/Shy - 初見
05/Blind - 茫

Illustrator/

桑 子

sangggg73@gmail.com

https://www.facebook.com/sanggzii/

設計系但愛繪畫的奇女子，説的是朕。

01	03
	04
02	05

01/植物的氛圍　　　03/隨花綻放

02/地底探險　　　　04/被深海擁抱的女孩

05/沉睡的螢火蟲

Illustrator/

蘇錦來

kimlaishow@gmail.com

https://www.behance.net/kimlaishowe8c0

我的名字是ROY，我今年22歲，來自馬來西亞，喜歡畫畫，運動，有著很多目標。喜歡過著自由的生活。喜歡嘗試新東西。

	02
01	03
04	05

01/自動消費　　　　03/金錢比什麼都重要

02/也會帶著它　　　04/珍惜他們

　　　　　　　　　05/自動消費

Illustrator/

Bill

keaiping999@gmail.com

在努力著的一個小小插畫家。喜歡躲在咖啡廳的角落拿起畫筆開始創作。

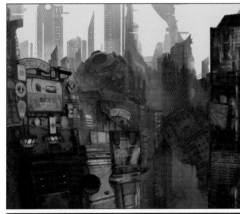

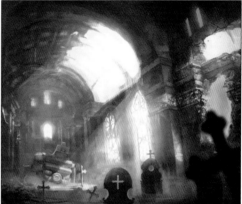

01	02
03	
04	05

01/落寞　　　　03/失落城市

02/失落文明　　04/2200年的世界

　　　　　　　05/失落沙漠

Illustrator/ *Bill*

西亞

nestfernstudio@gmail.com

FACEBOOK：Nest-Fern-Studio 鳥窩蕨設計工作室

Nest-Fern-Studio鳥窩蕨設計工作室的創辦人，擅長插畫與設計，喜歡將插畫融入奇幻的內容，讓畫作更富想像空間。

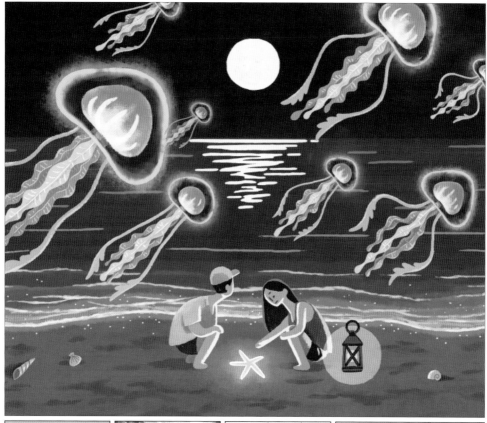

01			
02	03	04	05

01/驚喜的夜晚　　03/開學囉

02/孩子的請求　　04/家的形狀

　　　　　　　　05/車站

Illustrator/

鄒雨杰

ejie.chew@gmail.com

https://www.instagram.com/e_jie/

來自馬來西亞，業餘插畫家，全職白日夢想家。

01	02	
03	04	05

01/討厭 · 洗澡　　03/討厭 · 熱哄哄
02/討厭 · 花草　　04/討厭 · 濕嗒嗒
　　　　　　　　　05/討厭 · 蔬菜

Illustrator/

Syafiq Hariz

syafiqhariz@gmail.com

instagram.com/im_syafiqhariz

behance.net/syafiqhariz

Graduated in Bachelor (hons) in Fine Art from UiTM Shah Alam (2009), majored in painting, I am a multidisciplinary artist and illustrator, working both in fine art world and the commercial sphere. Started to get involved with art exhibitions since 2007. Works in acrylic, watercolour, pen & ink and digital illustration on mostly 2D surfaces like canvas.

01	02	
03	04	05

01/Burdened

02/Dish For Today and Tomorrow

03/Golden Bitter Bean

04/Jagoan

05/Sloth Soul #2

Illustrator/

The Bun People

yatkah.pang@gmail.com

https://www.thebunpeople.gallery

I make happy art - of cheery children on an adventure with
their sheep.

```
        03
01              01/Prickly Pears
        04
                02/Jungle Adventure In The Summer
02
        05      03/Lazy March

                04/November Campfire

                05/Loving The Pink In Your Cheeks In December
```

Illustrator/

謝永祥

cheahyongsiang@gmail.com

yscreative.weebly.com/

繪畫的藝術是色彩的搭配，也是重新認識自己和整理思路的一道橋梁。歷史，武俠，美女，狐仙鬼怪更是我最佳的入畫素材。曾出版數本集插畫／資訊／文獻的李小龍專題系列特刊。作品發表於香港、馬來西亞、新加坡等國家。

01	02	
03	04	05

01/武聖關羽　　　03/醉拳 - 成龍

02/一代巨星　　　04/巨星・龍魂

05/伏魔大帝 - 鍾馗

Illustrator/

專注於文化創意的上海馬克滬文創平台

為更多優秀插畫師提供展示的舞台

探訪者：編輯小組 受訪者：馬克滬文創平台 圖片提供：馬克滬文創平台

上海馬克滬文創平台是一家專注於文化創意團隊及產品孵化的平台，長期與國內外各大藝術院校、藝術留學機構合作，聚集了大批的插畫師和插畫愛好者。創始團隊擁有多年圖像類IP運營的經驗，在設計研發、圖書出版、展覽展示等領域有著豐富的資源。

Q：將亞洲插畫年度大賞引入上海的契機是什麼？

這幾年，隨著中國創意產業的飛速發展，業態越來越豐富，插畫作為曾經的小眾藝術，也逐漸被越來越多的大眾所熟知和喜愛。上海作為中國最發達、最具國際「範兒」的大都市，有「東方巴黎」的美譽。上海擁多元和開放的「海派文化」，也是文化創意產業的聚集地，文化市場前景廣闊。

01/馬克滬文創平台創始人姚旭女士

02/馬克滬文創平台入駐企業及團隊介紹

03/馬克滬文創平台產品展示架

04/馬克滬文創平台展示間

05/馬克滬文創平台塗鴉牆

作為中國國家級的文化創意孵化平台，創立於上海的馬克滬文創平台逐漸聚集了越來越多的插畫師和插畫愛好者，並開始著手為廣大的插畫業者們尋找更多的展示空間及合作機會。

借兩岸文化創意產業創新發展基地和台灣青年設計師實踐發展基地落地上海馬克滬之契機，馬克滬在推進兩岸青年文創業者交流與合作的同時，今年第一年參與承辦了發起於台灣的亞洲插畫年度大賞活動。希冀通過活動的舉辦能夠為中國及亞洲各地區的優秀插畫師提供展示風采的平台，為亞洲插畫走向世界搭建更廣闊的舞台。

Q：今年承辦的展覽有什麼計劃？

2019亞洲插畫年度大賞將於12月底在上海舉辦跨年展，展期計劃為1個月。展覽將採用「插畫作品展示+圖像衍生品市集」的形式，配合插畫簽售會，將2019亞洲插畫年度大賞的優秀創作內容靈動呈現給大眾。

Q：關於插畫項目未來有什麼規劃？

馬克滬文創平台將繼續挖掘中國優秀的插畫新星，並積極推促亞洲插畫年度大賞活動在中國內地的巡展。通過展覽、講座、市集等形式，為不同地域間的插畫業者搭建專業的交流平台。同時，馬克滬也將通過插畫上下游產業鏈資源整合，積極促成優秀插畫創作內容的商業化落地，實現插畫在不同商業場景的應用和跨界的商業衍生，包括但不限於：出版物、商業空間藝術裝置裝飾、情景商業場景、主題性定向創作、插畫衍生品、IP授權及聯名、主題社群活動等等。

01/大眾評審團　　　03/評審現場1

02/插畫作品　　　　04/評審現場2

　　　　　　　　　05/評審現場3

深耕原創IP、為創作者實現市場落地！

中國孵化最多創意的IP經紀公司

廈門翊昇文化創意有限公司

亞洲是世界七大洲中面積最大、人口最多的一洲，今日亞洲正以全新風貌崛起，中國、日本、台灣、港澳、韓國、泰國、新加坡等地優秀的插畫創作者，其年輕、激情、創意，正吸引著全球市場，締造新一波文化影響力！

以「成為中國孵化最多創意的IP經紀公司」為願景，翊昇文化創意有限公司網羅全球優秀的原創角色創作者、新銳設計師及創意展演團隊，內容橫跨插畫、攝影、藝術、時尚、動漫、遊戲、潮玩公仔、文化旅遊、企業品牌形象等類別。我們致力於IP品牌專業經紀代理，使原創IP更深的紮根市場同時拓展品牌知名度，將優質創意內容轉化變現。我們協助原創IP方規劃長久永續的品牌經營策略，進而實踐文化使命，打造與眾不同的創意生活。

01-02/亞洲IP大未來館總策劃，邀集台日韓17間人氣IP品牌落地市場

03/2018年4月 亞洲插畫年度大賞 四年精華展

04/無畏國際潮流藝術展，我司藝術家受邀展出

05/上海授權展

06/超級IP生態大會

07/福州IP快閃店

Q：你如何看待亞洲插畫在圖像授權發展契機？

互聯網時代來臨，新媒體大量湧現，如今創作者有了更多展現機會與變現管道，除了作品交易市場，還可通過衍生品授權、跨產業合作實現價值最大化。本公司致力於挖掘優質IP，從多領域為創作者實現市場落地，我們與國際時尚週、主題遊樂園、美術館、百貨商場密切合作，以國際視野的高度為創作者打造獨一無二的品牌價值！

01-04/2018年4月 亞洲插畫年度大賞 四年精華展
精選100位插畫師、500張精彩作品展出 並邀請五位插畫師到場互動

05-06/簽繪見面會

07/大批粉絲現場排隊

08-10/上海、深圳授權展參展、多場IP快閃店策劃

 歡迎關注微信公眾號

畫時代

集氣中的澳門

採訪/編輯小組　受訪者/澳門插畫師協會 梁子恆會長　圖片提供/澳門插畫師協會

澳門自賭權開放，引入外資，社會對設計日漸有需求，修讀設計的人數也日漸增多。每年一批又一批的設計新力軍當中，不少對插畫都有濃厚興趣，為了凝聚這股力量，澳門插畫師協會（MIA）於2015年正式成立。以提升澳門插畫業界專業水平為宗旨，致力發掘及培養本地插畫人才。並於2017年5月，本會第一次舉辦會員作品及以「畫時代」為題的專題作品展，成功踏出第一步。

Q:你認為近年澳門的商業發展重視插畫嗎？

近年澳門經濟起飛，發展以世界旅遊休閒中心為定位，政府或商業機構各出奇謀，希望透過舉辦大型節慶活動及美化城市；吸引各地旅客前來，務求令澳門更多姿多彩。機會也因此而增多，本會亦起著一個平台角色，促成插畫師與政府或商業機構的合作。一方面為插畫師帶來收入，另一方面藉以推廣插畫風氣、提高社會及新一代對插畫文化價值的認同。

01/畫時代 — 澳門插畫師專題作品展
02/畫時代 — 澳門插畫師專題作品展
03/畫時代 — 澳門插畫師專題作品展
04/與澳門社工局合辦「畫出我園地」牆繪創作工作坊
05/與澳門電力公司合作「澳電CEM變電房美化計劃」

Q:你對插畫師的前景有什麼想法？現今插畫師身份是？

近年澳門政府致力推動文化創意產業，相繼推出各種輔助計劃，坊間有不少文創園相繼落成。但文創在澳門至今仍是起步階段，主要發展都是以旅遊紀念品為主，將來還有很多發展空間。而角色設計在文創領域上擔任一個重要角色，IP（智慧財產權intellectual property）發展與授權更已成為目前市場最熱門的關鍵字。中國、台灣、香港等地已發展多時，但澳門這方面仍是處於落後階段，一些大型活動或機構會設計一些吉祥物，但要量產成商品或授權的原創品牌則廖廖可數。這亦是本會將來主力提倡的一環，希望鼓勵更多插畫師創立個人品牌，將創意變成價值。

Q:如何建立 「創意生態」？

澳門插畫師協會成立至今，經驗尚淺，所以本會亦積極參與兩岸四地及海外插畫業界的交流與合作，過去兩年曾協辦第四屆中華區插畫獎及第六屆全國插畫雙年展，鼓勵本澳插畫師參與各項比賽及展覽，宣傳本澳插畫藝術。未來我們會繼續努力，嘗試不同的發展方向，為澳門插畫業帶來一個新時代。

01/澳門特色旅遊紀念品 @遊覓MEEET　　04/第四屆中華區插畫獎（澳門）

02/角色設計 @林揚權　　05/第四屆中華區插畫獎（澳門）

03/第六屆全國插畫雙年展（深圳）

回顧與前瞻 - 承前啟後

回顧

傳承：插畫行業的持續發展，有賴知識的傳承。作為香港插畫師協會會長，和許多一直在插畫事業奮鬥的朋友一樣，身體力行，給業界製造更多發展空間，展現插畫本質的多樣性，令行業生態平衡，使插畫行業成為一個多姿多彩的發展天地。在過去一段一日子，感謝許多資深的香港插畫師加入香港插畫師協會作為成就會員，延續前輩的經驗和智慧，承前啟後。

教育：香港插畫師協會持續舉辦插畫課程，扶掖插畫界的後進新星。

倡導：插畫行業的發展需要社會公共政策的整體配合。香港插畫師協會與創意香港、工業貿易署和其他政府部門會面商討各項有關插畫行業的發展空間，與政策策劃者交流插畫業界的最新動向。而且，透過傳媒（例如香港電台）及不同的渠道宣傳會務，同時配合香港藝術文化界別整體發展的最新藍圖，例如大灣區發展及各大型交通基建在促進港珠澳地區生活圈融合的同時，為插畫業界所帶來的機遇。

連繫大中華區業界：協會走訪了馬來西亞、深圳、澳門、廣洲，與各項活動以宣傳會務。

01/香港插畫師協會HKSI創會會員Milton Wong作品
（客戶：香港國際機場 協辦機構：Bruce Lee Foundation 李小龍基金會）
02/香港插畫師協會會員奈樂樂(Nalok‧Lok）榮獲香港漫畫原創新星大獎繪本漫畫組亞軍
03/香港插畫師協會會員奈樂樂(Nalok‧Lok）榮獲香港漫畫原創新星大獎繪本漫畫組亞軍

知識產權：許多插畫師已經創造了具代表性的角色品牌，發展出屬於自己的 Art Toys，為創作成果註冊及打入國際市場。香港動漫電玩節2018的第二屆「同航藝術玩具展」展出了40多位來自本地及海外玩具設計師的作品，有 Figure、搪膠、插畫、雕塑及草圖設計等，這些都成為展覽的亮點，亦是在知識產權保障下，插畫業界日漸發展成熟，走向專業化的印證。

前瞻

談到前瞻，我會説我們現在身處的香港藝術文化界，本身已經是一個瑰麗的寶庫。有緣看到這篇文章的朋友，希望與我們一起多發掘、多欣賞，感受藝術界前輩留給我們的養分，同時放眼世界，承前啟後。

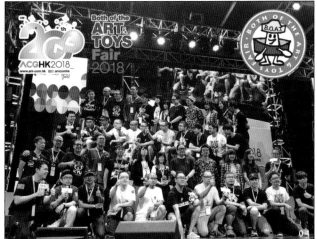
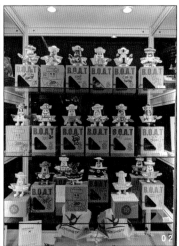
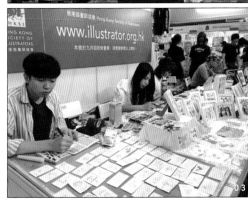
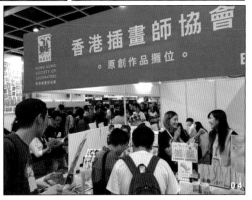

01/香港動漫電玩節2018的第二屆「同航藝術玩具展」感謝 Winson Ma 全力推動

02/香港動漫電玩節2018的第二屆「同航藝術玩具展」感謝 Winson Ma 全力推動

03/香港插畫師協會原創作品攤位給予會員大展身手並銷售作品於香港動漫電玩節內

04/多謝凌速博覽這麼多年一直支持本會

創意窩 ZOOM CREATIVE

"發掘更多美 Beyond Artistry"

OVERVIEW

Zoom Creative 創意窩 (ZoomCreative.com.my), previously known as Creative Volts, is the leading platform to showcase and discover Malaysia creative work. The platform was built to remove the barriers between local talent and opportunity. We believed there is many local creative people like artists, filmmakers, musicians, designers, craft makers and photographers, which their great works should spread efficiently across the globe and gaining the exposure it deserved.

Leveraging on this medium, we also hope to give due recognition to the young creative people, to encourage them to advance in their gifting, and to inspire these young people as they start to build the foundation in their creative career.

Our Products :

· Design Contest
· Art Gimmick
· Artist Management
· Cultural & Creative Social Media Marketing
· Licensing Products

01/ We Are All Together Campaign 1.0 : Endangered Species Conservation

02/ We Are All Together Campaign 1.0 : Endangered Species Conservation

03/ Licensing Products

04/ Art Talk

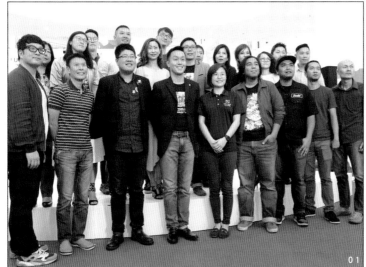

ABOUT FOUNDERS

Two individuals who hold full-time jobs in the creative industry in Malaysia have come up with a plan to help their fellow artists. KG Tey (Artist Managing Director) and Abner Yap (PR & Marketing Director) have set up Zoom Creative (ZoomCreative.com.my),

a social community portal for professional artists to showcase their portfolios for commercial project collaborations. KG Tey and Abner Yap were spurred to set up Zoom Creative by the bureaucratic issues faced by Malaysian artists. The objective is to enable these artists to showcase their works to companies that are looking for creative artworks for branding and advertising.

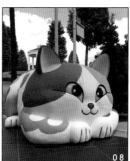

01-03/ 2017 Asia Illustrations Collections Art Exhibition @ Berjaya Times Square KL Malaysia

04/ Zoom Creative (Previously known as Creative Volts) founder - Abner Yap(L) & KG Tey(R)

05-08/ 101 Paws Exhibition & Art Market

台灣未來影像發展協會介紹

台灣未來影像發展協會X未來電影日

台灣未來影像發展協會，前身為未來電影日公益策展組織。成立至今已舉辦數十屆的獨立影展。2014年，由小路映画引薦，接受委託策劃台北當代美術館的青春系列影展。同年，從攜手日本創立台灣動畫盃，至今成為台灣原創動畫推薦至國際動畫影展的重要舞台。

2015年，與洪馬克共同發起「百大影展 X 世界影展聯盟計畫」積極與各國電影節合作結盟。合作對象範圍遍及日本、韓國、澳門、香港、中國、德國、美國等亞洲及歐美地區數十個影展單位。每一年都積極與世界各地的影展單位發展更多合作的可能性，除了協助台灣創作者參加海外影展的作品徵件、也有合作創造屬於台灣的作品單元，讓世界各地能夠看到台灣的軟實力。

2015年起，台灣未來影像發展協會會長林瑋倫因有感亞洲最大國際電影盛事，遲遲未有專屬於台灣影像放映的舞台。於是邀請東京國際電影節、台北駐日經濟文化辦事處台灣文化中心共同合作舉辦東京台灣未來電影週，讓在日本喜歡影視的民眾們能夠觀賞台灣的優質作品。並進一步推廣至日本各個地方影展，欣賞台灣優秀作品。2017年，台灣未來影像發展協會正式受邀成為亞太影展中27個會員都市理事代表，並於2018年策劃台灣睽違八年的第58屆亞太影展。

2018年起首度與媲美動畫界奧斯卡的東京國際動畫節(TAAF)合作舉辦台灣單元，協會在推廣人才前進國際舞台上不遺餘力、不僅推廣機會還有金援贊助許多新生代導演藉由這個機會可以在海外發光發熱、期盼能為台灣的影視動畫界注入新血以及力量。

更多關於台灣未來影像發展協會X未來電影日之詳細資訊，請至官方網站【未來電影日】、臉書粉絲專頁。

01/第四屆台灣動畫盃：由台灣未來影像發展協會、國立臺灣藝術大學多媒體動畫藝術學系、府中15新北市動畫故事館聯合舉辦圓滿落幕(照片來源：徐聖淵)

02/百大影展X世界影展聯盟：由台灣未來影像發展協會會長林瑋倫與福爾摩沙國際電影節執行長洪馬克共同發起，除了與國際影展積極合作、也同時在台灣舉辦台灣民間的國際電影節(照片來源：福爾摩沙國際電影節)

03/2017年東京國際電影節開幕晚宴紀念留影：由台灣未來影像發展協會會長帶領台灣創作導演前進國際舞台-東京國際電影節之開幕晚宴並促進台日及各國影視文化交流紀念合影(照片來源：台灣未來影像發展協會)

04/2017年東京台灣未來電影週：台灣未來影像發展協會與東京國際電影節、台北駐日經濟文化代表處台灣文化中心攜手舉辦在日本唯一的台灣影展、活動期間吸引日本影迷及影視界人士前來觀影並與台灣影視創作者交流(照片來源：台灣未來影像發展協會)

 未來電影日

 未來電影日粉專

第58屆亞太影展

2018 Asia Pacific Film Festival

1953年，亞洲太平洋電影製片人聯盟(FPA：以下簡稱亞太影聯)成立，影展名稱從東南亞影展、亞洲影展，最終定名為「亞太影展」自今已有六十五年的歷史。現有18名會員都市代表以及3名觀察都市代表，是亞洲歷史最悠久的電影展。

台灣未來影像發展協會受邀至第五十七屆亞太影展柬埔寨金邊，正式接任為台北代表。讓台灣睽違8年在台北舉辦第58屆亞太影展。

【第58屆亞太影展主旨】

國際，是集結不同文化而成，因此有人說「愈在地就愈國際」正是新詞「Globalization」強調全球必需與在地化緊密結合的概念。睽違8年亞太影展再度回到台灣，集合18國亞太電影聯盟與影視界菁英，展開國際電影文化交流，以對焦自己的光Focus on yourself 為主軸，用最在地的文化，呈現出最國際的質感！在世代傳承的架構下，創造一個跳脫框架、不追求規格、不比排場的國際舞台，重新發揚台灣文化精神，不評斷他人、專注做好自己！2018年9月1日，擦亮亞太•點亮台灣。

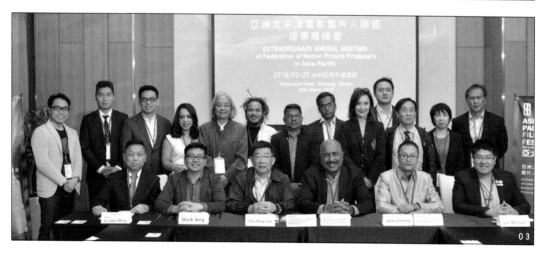

01/ 亞太影展 1：亞洲太平洋電影製作人聯盟秘書長 潘夏、亞太影展主席 李祐寧、執行長 洪馬克、台北代表副主席暨林瑋倫等共17位理事們紀念合影，亞太影展正式啟動（照片來源：第58屆亞太影展籌備委員會）。

02/ 亞太影展 2：亞太影展記者會當天由國際知名演員張鈞甯擔任影展大使與影展主席 李祐寧、副主席 葛樹人、台北代表 林瑋倫、執行長 洪馬克紀念留影（照片來源：第58屆亞太影展籌備委員會）

03/ 亞太影展 3：（右1起）亞太影展台北代表暨副主席 林瑋倫、亞洲太平洋電影製作人聯盟副秘書長 張谷森、亞洲太平洋電影製作人聯盟秘書長 潘夏、第58屆亞太影展主席 李祐寧、亞太影展執行長 洪馬克等人以及其他來自世界17位的各國理事代表參與本次理事高峰會議。（照片來源：第58屆亞太影展籌備委員會）

亞洲插畫年鑑徵稿
ASIA ILLUSTRATIONS COLLECTIONS

《2020亞洲插畫年鑑》徵稿開始！

亞洲插畫協會自2014年起，每年遴選跨亞洲多國不同世代與文化背景的插畫師作品編輯出版年鑑及舉辦實體展覽。展覽除了台灣外，還會到亞洲各主要城市巡迴，並於展覽期間舉辦多場對外活動，給予插畫創作者一個展示作品及與粉絲交流的國際平台。就如插畫師村上隆強調，將藝術商業化經營，其實是讓自己擁有更多資源去得到更高的創作品質；我們希望能提供創作者一個國際交流及曝光作品的機會，激發插畫產業更多的可能性，誠摯的邀請大家和我們一起用插畫改變世界！

亞洲插畫年鑑計畫

相關的徵稿方式和注意事項請參考下文說明。

*收件日期：每年1月起至5月止

(詳細徵稿時間以主辦單位官方公告為準)

*資料繳交：以徵稿單位獎金獵人官方網站公布為準

https://bhuntr.com/tw

1.基本個人資料(把下列共8個項目複製標題並填寫個人資料於信件內容回覆)

(1) 真實姓名(繁體中文或英文撰寫)：

(2) 筆名：

(3) E-MAIL：

(4)官方網站或Facebook粉絲頁：

(5) 個人簡介(100字以內，超過規定字數會做刪減，請以繁體中文或英文撰寫)：

(6) 國籍：

(7) 連絡電話(需加國碼)：

(8) 聯絡地址(需加郵遞區號)：

2.五張作品

繳交格式：

A.風格:新舊作品任何風格均可(只要作品著作權屬於參賽者本人)

(作品不要放上簽名和任何文字，以繳交純插畫作品為主，整個年鑑計畫都會使用參賽者分開提供的簽名檔。)

B.檔名：請輸入10字以內的作品名稱。

C.格式：JPEG（.JPG）

D.色彩模式：CMYK

E.尺寸：(橫式) 72.5 x 60.5cm 或 (直式) 60.5 x 72.5 cm

F.解析度：72dpi

(請自行保留解析度為300dpi之圖像原稿，以利獲選後之編輯用)

3.個人照片

繳交格式：

C.色彩模式：CMYK

D.尺寸：5X5cm

E.解析度為：72dpi

(請自行保留解析度為300dpi之圖像原稿，以利獲選後之編輯用)

2019亞洲插畫年度大賞
ASIA ILLUSTRATIONS ANNUAL AWARDS

4.親筆簽名檔

繳交格式：

A.內容：個人之白底黑字之簽名檔案(去背為佳)。

B.格式：JPEG（.JPG）

C.色彩模式：CMYK

D.尺寸：約9X5.4 cm 範圍內

E.解析度為：72dpi

(請自行保留解析度為300dpi之圖像原稿，以利獲選後之編輯用)

5.簽署合約

A.將下列合約的連結(亞洲插畫年鑑計畫徵稿活動條款及隱私聲明同意書PDF檔)

印出來(主辦單位提供2個連結擇一下載檔案)

合約連結一(Google)：

https://drive.google.com/file/d/0B6B22NJ8TR91WHdBc0

1JRG5sSUE/view?usp=sharing

合約連結二(百度)：

https://pan.baidu.com/s/1Xc_Jdl1jafYYrPTUQ4E9AQ

B.親筆簽名並填上日期

C.掃描成檔案夾帶於電子信件中

■ 年 鑑 內 頁 編 排 示 意 圖

6.匯款資料

*報名須收取新台幣 NT$1800元整，匯入主辦單位指定帳戶

*主辦單位提供兩個方案匯款方式：

一、銀行匯款

1.銀行名稱：國泰世華銀行(仁愛分行）銀行代碼：013

2.公司名稱：本本國際有限公司

3.公司帳號：201035000203

4.電話：02-25172076

*(匯款完請將匯款明細拍照或截圖連同以上資料回寄給主辦單位對帳確認。)

二、Paypal電子匯款

1.先到Paypal官網申請帳號，Paypal官網連結

https://www.paypal.com/tw/

2.把申請Paypal的帳號連同以上資料寄到主辦單位的信箱。

(備註：若使用Paypal方式付款，主辦單位收到參賽資料後，將寄匯款信到參賽者Paypal帳戶，參賽者收到繳款信，即可連結到Paypal帳戶進行匯款。)

*將以上資料備齊後，寄到pupanda2020@gmail.com將完成報名手續。

常見徵稿 Q&A：

Q1. 個人照片部分有限定要露臉嗎？

A：希望可以是露臉頭像照片，如果不想露臉的話，也可以繳交像是拍手或是頭的側面等等，只要是真實人照片的一部分即可。

Q2.年鑑編排投稿者名稱是用本名還是筆名？

A：如果投稿者有繳交筆名資料，將第一優先使用筆名，如果沒有筆名將使用本名做編排。

Q3.入圍獲選後，原創作品尺寸不到72.5 x 60.5cm(含直式或橫式)，解析度300dpi該怎麼辦？

A：如果作品不到規定尺寸，麻煩繳交原作品最大尺寸，解析度300dpi（JPG圖檔）

Q4.為何要繳交報名費？這新台幣1800元是用在那些地方？

A：此年鑑計畫執行包含：

1.幫所有創作者出版一本年鑑(含編輯費、設計、行銷、…等費用)。

2.主辦單位會舉辦實體展覽(含展場設計、策展、執行…等費用)。

*經費不足的部分將由主辦單位自行籌措，自負盈虧。

Q5.我是手繪在紙張上的作品可以參加嗎？

A：參賽者可以掃描紙本作品成電子圖檔，再用電腦軟體把作品裁切成參賽規定尺寸繳交。

亞洲插畫年鑑
集色 出神入画
COLOUR COLLECTION · INTO THE PAINTING

總計畫統籌	劉睿龍	總 編 輯	賈俊國	
編輯統籌	本本國際有限公司	副 總 編 輯	蘇士尹	
	© BENBENCO., LTD.	編 輯	高懿萩	
美 術 編 輯	葉庭宇・吳恩蜜・葛孟涵	行 銷 企 劃	張莉滎・廖可筠・蕭羽猜	
	高靖涵・王續樺			
協 辦	亞洲插畫師協會			
企畫選書人	賈俊國	發 行 人	何飛鵬	
		出 版	布克文化出版事業部	

台北市中山區民生東路二段141號8樓
電話：(02)2500-7008
傳真：(02)2502-7676
Email: sbooker.service@cite.com.tw

發　行　英屬蓋曼群島商家庭傳媒股份有限公司
城邦分公司
台北市中山區民生東路二段141號2樓
書虫客服服務專線：
(02)2500-7718;2500-7719
24小時傳真專線：
(02)2500-1990;2500-1991
劃撥帳號：19863813
戶名：書虫股份有限公司
讀者服務信箱：
service@readingclub.com.tw

香港發行所　城邦(香港)出版集團有限公司
香港灣仔駱克道193號東超商業中心1樓
電話:+852-2508-6231
傳真:+852-2578-9337
E-mail:hkcite@biznetvigator.com

馬新發行所　城邦(馬新)出版集團 Citè(M)Sdn. Bhd.
41, Jalan Radin Anum,
Bardar Baru Sri Petaling,
57000 Kuala Lumpur, Malaysia
電話:+603-9057-8822
傳真:+603-9057-6622
Email:cite@cite.com.my

印　　刷　威志印刷事業有限公司
初　　版　2019年(民108)1月

本本國際有限公司

布克文化
blog.sbooker.com.tw

城邦讀書花園
www.cite.com.tw

ASIA ILLUSTRATION SOCIETY